小書痴的下剋上

為了成為圖書管理員不擇手段！

第一部 **沒有書，我就自己做！** Ⅶ

香月美夜——原作　鈴華——漫畫

椎名優——插畫原案　許金玉——譯

本好きの下剋上

司書になるためには手段を選んでいられません

第一部 本がないなら作ればいい！Ⅶ

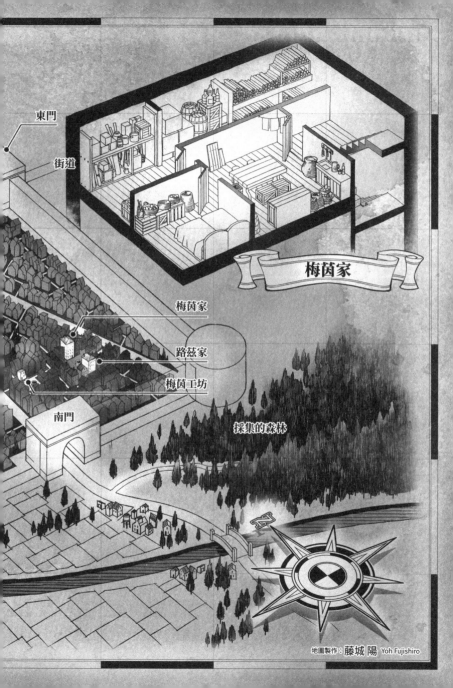

東門

街道

梅茵家

梅茵家

路茲家

梅茵工坊

南門

採集的森林

地圖製作：藤城 陽 Yoh Fujishiro

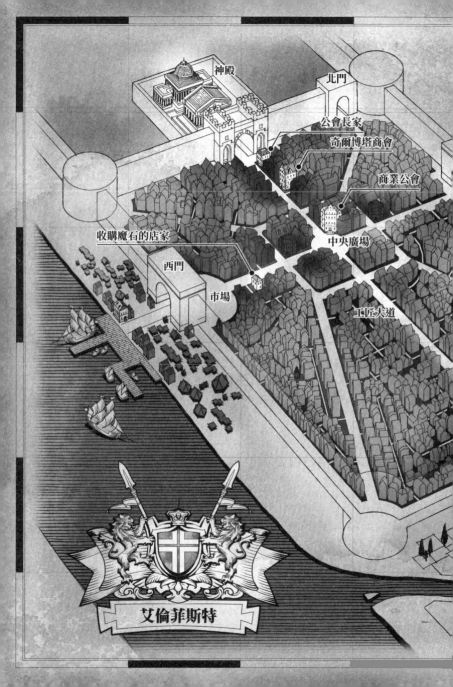

神殿

北門

公會長家

奇爾博塔商會

商業公會

收購魔石的店家

中央廣場

西門

市場

工匠大道

艾倫菲斯特

· CONTENTS ·

ザアア

嘩啊啊⋯⋯

唉⋯⋯

パターン　關上

從昨天開始濕氣就很重吧？

喀恰

居然真的下雨了⋯⋯

明天會下雨。

不不不，來到這裡以後，我根本沒注意過濕氣。

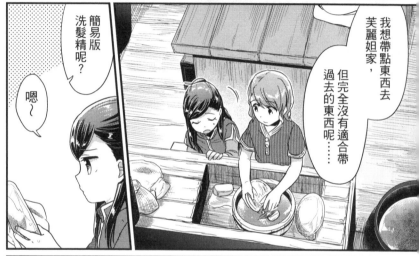

我想帶點東西去芙麗姐家，但完全沒有適合帶過去的東西呢……

簡易版洗髮精呢？

嗯～

這樣啊。

但現在下雨，也沒辦法出門摘花呢。

絲髮精因為已經開始販售了，班諾先生要我別再隨便給人。

擦

擦

006

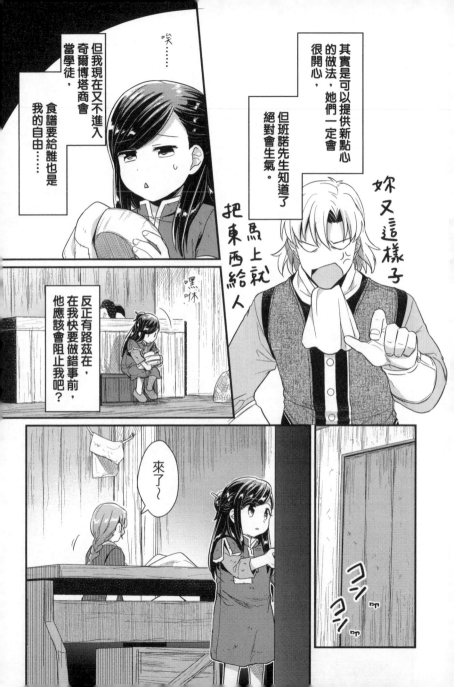

芙麗姐?!

咦?

早安。

因為我實在等不及,就親自過來接梅茵了。

嘻嘻——

聽起來意思根本是「休想逃跑喔」?!

居然下雨天還特地來接梅茵,芙麗姐真的很期待呢。

太好了呢

多莉果真是天使。

千萬不要失去妳的純真。

我已經讓馬車在大道上等著了。

畢竟現在下雨,怎麼能讓梅茵在外頭走路呢。

哇啊

要坐馬車嗎?

好好喔~

梅茵的姊姊要去工作嗎?

對啊,我差不多該出門了。

唉?

我也可以坐馬車嗎?!

明亮

既然如此,我們也送姊姊到半路上吧!

ぱんっ 拍!

如果要現在出門,我得去叫路茲才行。

可是……

真的可以嗎?!

……我也不是不能明白多莉的心情。

畢竟馬車是貧民一輩子也坐不起的交通工具……

啊,可是……

路茲要是來了,姊姊的位置就……

咦?

那個,多莉……

不如這麼辦吧!

失落……

所以……我不能坐了嗎?

今天就由我負起責任，代替路茲接送梅茵。

這樣姊姊就能一起坐馬車了吧？

梅茵，坐馬車的話妳比較不會累，也不會淋到雨吧？

應該沒關係吧？

期待

雀躍

嗯，沒關係。我們一起坐吧。

哇啊！梅茵，謝謝妳！

非常有關係！雖然很想這麼說……

嗚………

那我去跟路茲說一聲！

芙麗姐……

姊姊看起來好開心呢。

嘻

是啊……

算了，畢竟是我做的選擇。

但可能又會惹路茲和班諾先生生氣吧。

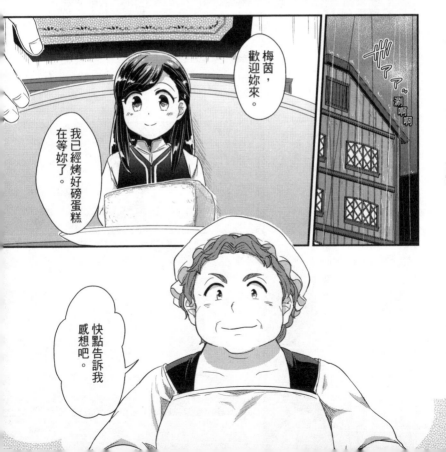

梅茵，歡迎妳來。

我已經烤好磅蛋糕在等妳了。

快點告訴我感想吧。

涮啊啊啊

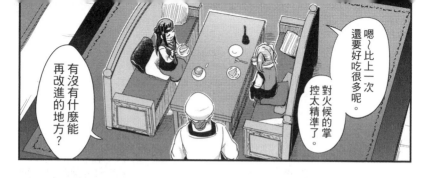

嗯～比上一次還要好吃很多呢。

對火候的掌控太精準了。

有沒有什麼能再改進的地方？

這樣簡單的原味已經很好吃了，其實沒有其他問題……

但看到廚師這麼精益求精，讓人很想支持她呢。

大小姐已經答應了。

ぐるっ

轉頭

其實也不算是改進……

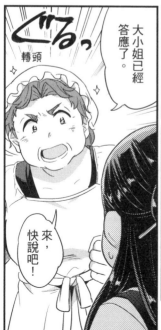

來，快說吧！

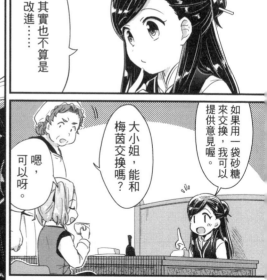

大小姐，能和梅茵交換嗎？

嗯，可以呀。

如果用一袋砂糖來交換，我可以提供意見喔。

014

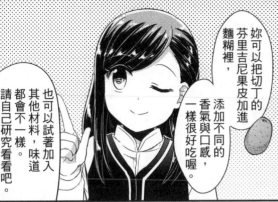

妳可以把切丁的芬里吉尼果皮加進麵糊裡，添加不同的香氣與口感，一樣很好吃喔。

也可以試著加入其他材料，味道都會不一樣。請自己研究看看吧。

我馬上去試試！

ぱた

還有，這是我額外提供的情報，如果有機會要端給貴族大人吃。

可以加上打得非常濃密的鮮奶油，或是切成漂亮形狀的水果，看起來會更豐盛。

バタン

咍噹

梅茵，對不起喔。

沒關係，熱心研究是好事啊。

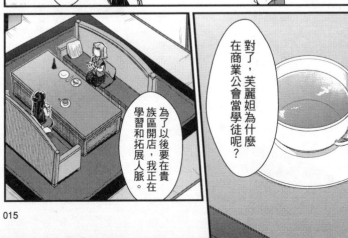

為了以後要在貴族區開店，我正在學習和拓展人脈。

對了，芙麗姐為什麼在商業公會當學徒呢？

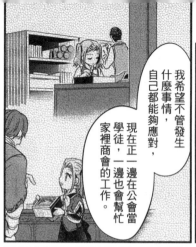
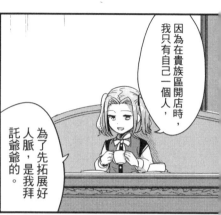

因為在貴族區開店時，我只有自己一個人，為了先拓展好人脈，是我拜託爺爺的。

我希望不管發生什麼事情，自己都能夠應對。現在正一邊在公會當學徒，一邊也會幫忙家裡商會的工作。

芙麗妲真厲害。

妳真的很認真在思考以後的事情呢。

叩咚

……梅茵。

嗯，問吧。

我也有話想問妳，妳不介意吧？

梅茵，

妳到底在想什麼？

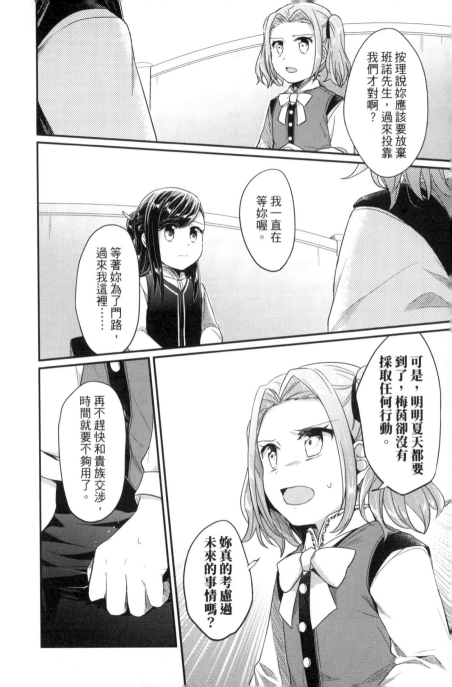

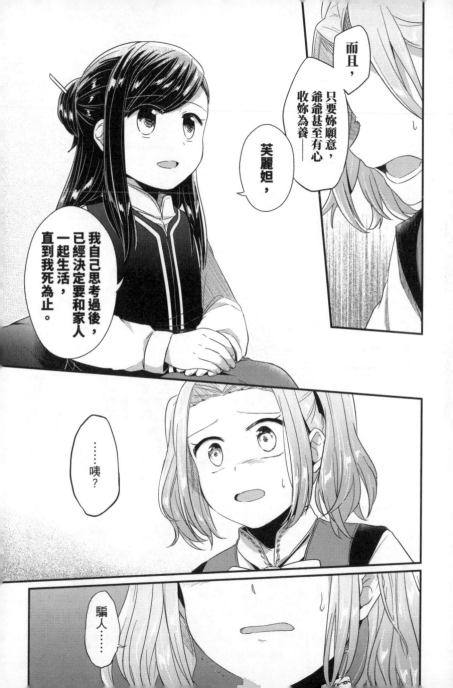

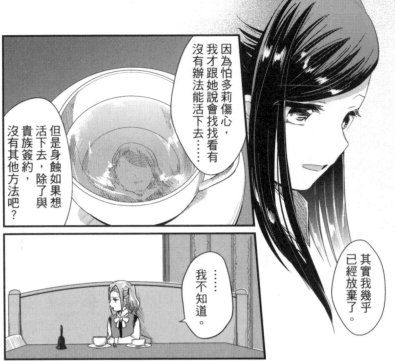

因為怕多莉傷心，我才跟她說會找找看有沒有辦法能活下去……

其實我幾乎已經放棄了。

但是身蝕如果想活下去，除了與貴族簽約，沒有其他方法吧？

……我不知道。

坦白說，我想過能不能從其他地方，再買到一個魔導具。

可是，卻從來沒想過要與貴族簽約。

除了魔導具，沒有任何替代品能抑制身蝕了吧？

要是知道的話，我早就在用了。

就是能不能向貴族以外的人買到魔導具？

今天我想問芙麗姐的事情，

……果然不可能呢。

又或者能不能自己做……

自己做？

聽說製作魔導具需要魔力，只有貴族才做得出來。

所以，平民區這邊沒有人知道做法。

不過，我從來沒想過要自己做呢。

呵

因為我生活在一個想要什麼東西，就只能自己做的環境裡啊。

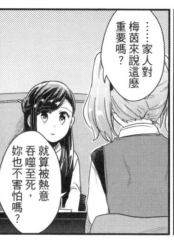

我當然不想死，但也不怎麼害怕喔。

就算被熱意吞噬至死，妳也不害怕嗎？

……家人對梅茵來說這麼重要嗎？

我並不是選擇了死亡，只是選擇了和家人在一起而已。

現在是因為身邊沒有書，所以沒有比家人更重要的事物了。

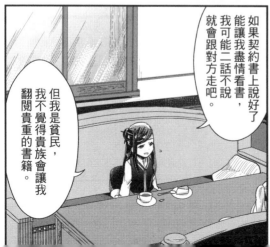

書……？如果妳想要書，更應該去貴族區吧？

如果契約書上說好了能讓我盡情看書，我可能二話不說就會跟對方走吧。

但我是貧民，我不覺得貴族會讓我翻閱貴重的書籍。

但因為我給家人添了很多麻煩，所以想趁現在多賺點錢，留給他們呢。

所以關於身蝕，我已經死心認命，當作壽命就是只剩一年。

那麼，不如就由我買下磅蛋糕的做法吧？

只要出五枚小金幣，我可以把一年的獨家專賣權賣給芙麗姐喔。

……如果我這麼說呢？

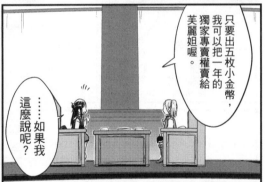

大金幣……

看來我之前都以超級低廉的價格，把知識和資訊提供，給了班諾先生呢。

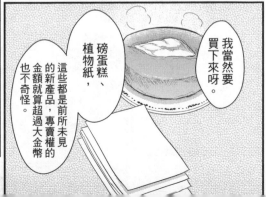

我當然要買下來呀。

磅蛋糕、植物紙，這些都是前所未見的新產品，專賣權的金額就算超過大金幣也不奇怪。

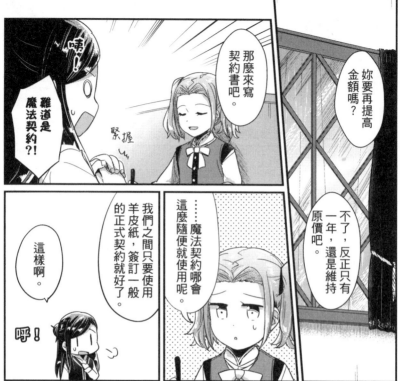

難道是魔法契約?!

那麼來寫契約書吧。

妳要再提高金額嗎?

不了,反正只有一年,還是維持原價吧。

緊握

……魔法契約哪會這麼隨便就使用呢。

我們之間只要使用羊皮紙,簽訂一般的正式契約就好了。

這樣啊。

呼!

不過,梅茵是什麼時候,又在哪裡知道魔法契約的呢?

叮鈴鈴

班諾先生可能會生氣,所以恕我保密。

看來妳也稍微學到教訓了嘛。

哎呀

024

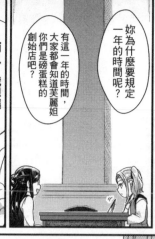

妳為什麼要規定一年的時間呢？

有這一年的時間，大家都會知道芙麗姐你們是磅蛋糕的創始店吧？

而且，我想讓其他店家有加入戰場的機會。

希望好吃的甜點可以大範圍地流傳開來。

啊……不過，

如果要公開做法，前提也是一年後我還在的話。

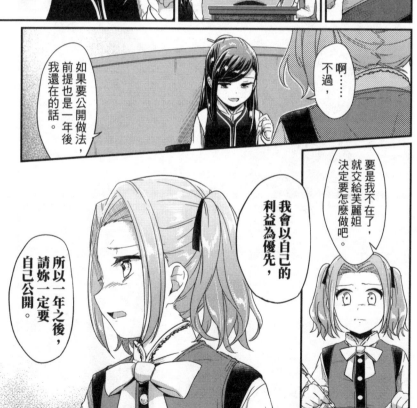

要是我不在了，就交給芙麗姐決定要怎麼做吧。

我會以自己的利益為優先，

所以一年之後，請妳一定要自己公開。

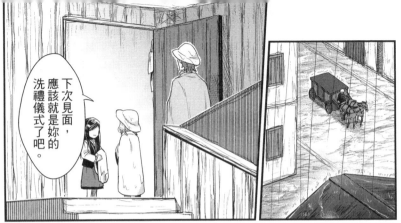

下次見面，應該就是妳的洗禮儀式了吧。

我很期待梅茵的正裝喔。

然後，洗禮儀式當天

嗯，下一次的火之日見。

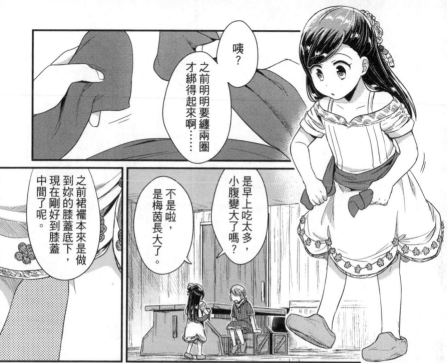

咦？

之前明明要纏兩圈才綁得起來啊……

是早上吃太多，小腹變大了嗎？

不是啦，是梅茵長大了。

之前裙襬本來是做到妳的膝蓋底下，現在剛好到膝蓋中間了呢。

じーん 感動……

現在長度半長不短的，要把腰帶剪短嗎？

從以前到現在一直被人說矮……我終於也稍微長高了。

該出門了喔……

哎呀！

那樣太浪費了。

只要把蝴蝶結綁成雙重就好了。

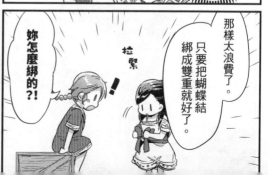

妳怎麼綁的？！

拉緊

穿起來真好看呢。

髮飾還搖來搖去的,好可愛喔。

大家肯定都以為是哪裡來的大小姐。

因為媽媽她們又把服裝改得更豪華了嘛。

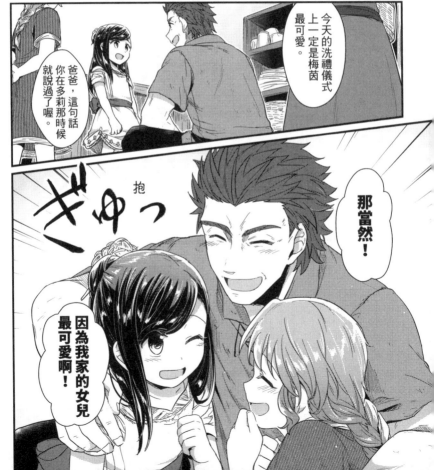

今天的洗禮儀式上一定是梅茵最可愛。

爸爸,這句話你在多莉娜那時候就說過了喔。

ぎゅっ 抱

那當然!

因為我家的女兒最可愛啊!

わぁ わぁ 哇啊 哇啊

啊

路茲。

吵吵鬧鬧

完全是多莉去年的情況再次重現！

のおおお不

簡直像是有錢人家的小姐！

天哪！梅茵，妳的正裝是怎麼回事？！

吃驚

這是多莉穿過的正裝？！

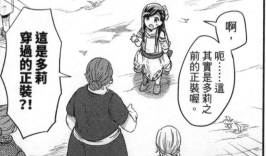

啊，呃……這其實是多莉之前的正裝喔。

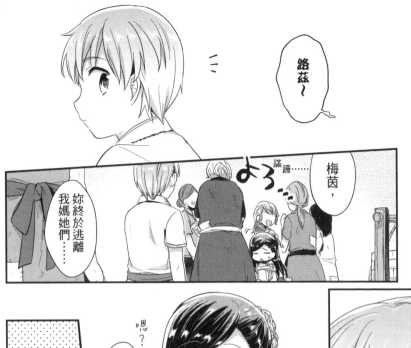

路茲～

梅茵，

妳終於逃離我媽她們……

よろ

蹣跚……

怎麼了嗎？

嗯？

呃，不……

梅茵！

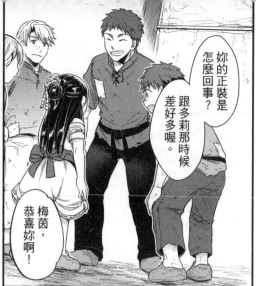

妳的正裝是怎麼回事？

跟多莉那時候差好多喔。

梅茵，恭喜妳啊！

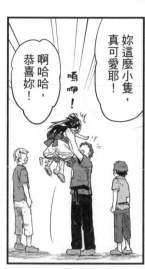

妳這麼小隻，真可愛耶！

啊哈哈哈，恭喜妳。

嗚啊！

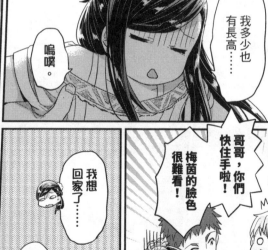

我多少也有長高……

嗚噗。

哥哥，你們快住手啦！梅茵的臉色很難看！

我想回家了……

都還沒出發耶。

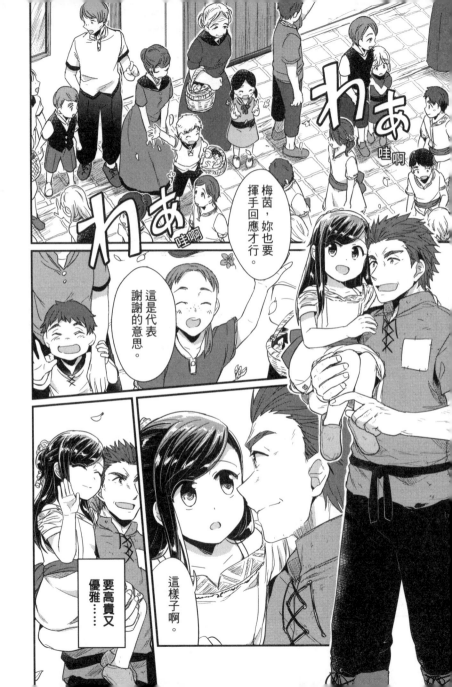

啊！是班諾先生和馬克先生。

舉起

路茲，店裡的人都出來祝福我們了喔！

真的嗎？我看不到。

跳

ぴょこ

跳

ぴょこ

路茲、梅茵，恭喜你們！

わー

大聲

嗯！

之後要記得
道謝。

梅茵，
恭喜妳！

好漂亮喔！

……梅茵，老爺
是不是又露出了
傻眼的表情啊？

路茲，
你也這麼覺得嗎？

但我今天還沒
惹出任何麻煩吧？

哇啊

わあ

哇啊

わあ

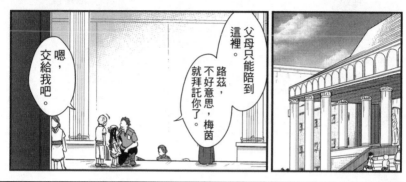

父母只能陪到這裡。

路茲，不好意思，就拜託你了，梅茵。

嗯，交給我吧。

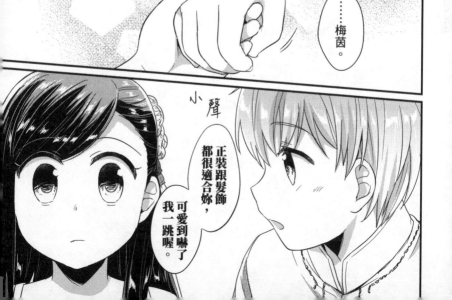

牽

……梅茵。

正裝跟髮飾都很適合妳，可愛到嚇了我一跳喔。

小聲

咦?

你幹嘛突然……

ギィイ

嘰……

啊……這……這樣啊?

嗯,謝謝你。

剛才被哥哥他們打斷,害我沒說出來。所以我才想要趁他們不在的時候再說。

呵!

哎呀,真可愛。好像小型的結婚典禮喔。

唔嘎嘎

嘻嘻

パタ

關上……

パターン
啪嚓……

第三十一話 **眾神的樂園**

嗚哇……

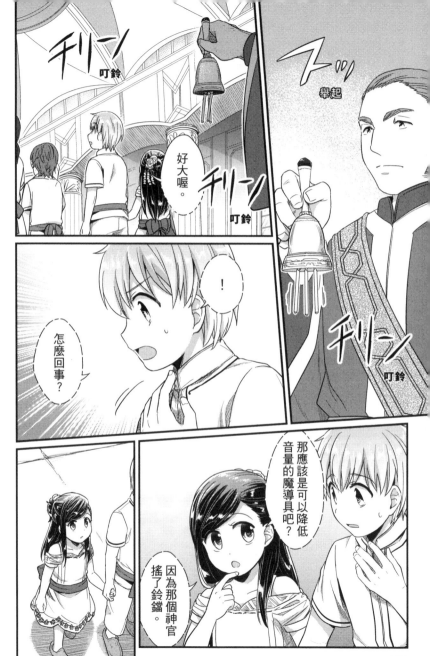

チリーン
叮鈴

ズ
舉起

好大喔。

チリーン
叮鈴

！

怎麼回事？

チリーン
叮鈴

那應該是可以降低音量的魔導具吧？

因為那個神官搖了鈴鐺。

既然這裡是神殿……

這道階梯是不是象徵著可以通往天上和諸神呢？

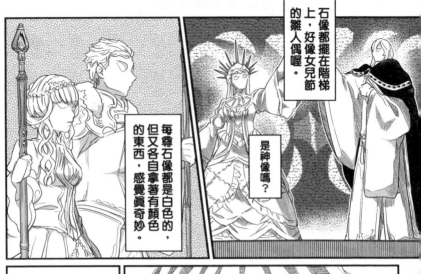

石像都擺在階梯上，好像女兒節的雛人偶喔。

是神像嗎？

每尊石像都是白色的，但又各自拿著有顏色的東西，感覺真奇妙。

……啊。

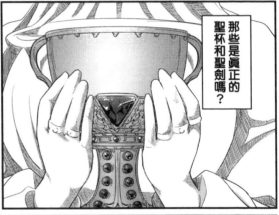

那些是真正的聖杯和聖劍嗎？

梅茵，妳不要發呆，走路看前面。

嗯？啊，抱歉抱歉。

啊……是梅茵最害怕的東西。

咦?

應該是魔導具吧。大家都在蓋血印。

咦咦!在這裡也要嗎?!

妳認命吧。

好像是要登記什麼東西。

探頭

應該關係到那個市民權吧?

……可能喔。

咿！

嗚嗚，為什麼魔導具都這麼愛血呢……

緊握

上前來。

下一個。

ビクッ

驚嚇

掌心朝上，把手伸出來。

雖然會用針扎妳的手指頭，但不會很痛。

嗚……

這樣就好了。

蓋

喀答

ㄌㄚ

把血抹在這塊牌子上。

呼～幸好不是很粗魯的人。

可是，指尖還是有點刺痛呢。

嗚嗚……

梅茵，這裡。

招手
招手

嗯。

我馬上過去。

リーン……
鈴……

リーン……
鈴……

神殿長入殿。

リーン……
鈴……

——咦？

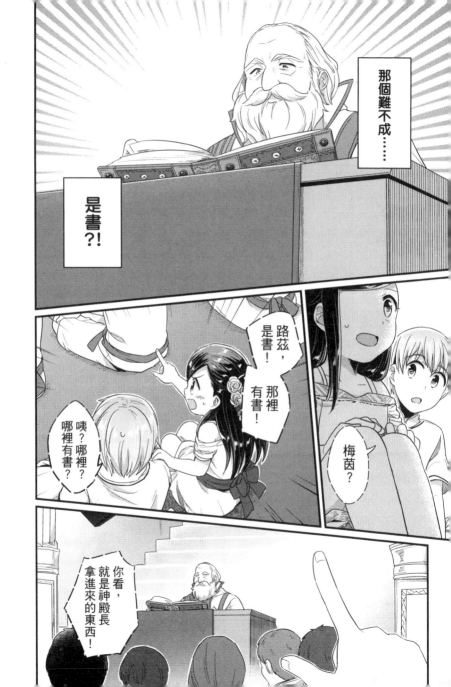

跟梅茵做的書完全不一樣嘛。

看起來好貴。

那種書看起來還具有藝術價值，我做的書重視實用性，不能相比啦。

不過，這種地方居然有書，真教人吃驚耶。

……其實仔細想想，想想，這根本是理所當然。

都有神殿了，裡頭當然有聖典或經書……

就算有整理了教義的書籍也不奇怪。

嗚哇啊啊！早知道應該早點來神殿才對！

唔噢噢噢！

妳想太多了，小孩子在洗禮儀式之前都不能進入神殿喔。

再說了，那種書怎麼可能拿給梅茵看。

你看

你說得沒錯啦……

047

長久以來，

在漫長得數不清
有多久的歲月裡，
黑暗之神都是獨自
一人孤單度過……

接下來，
要告訴
你們眾神是如何創
造出這個世界。

這就是這個世界
神話的開頭。

經歷了各種波折
後結為連理。

孤獨的「黑暗之神」
遇見了「光之女神」，

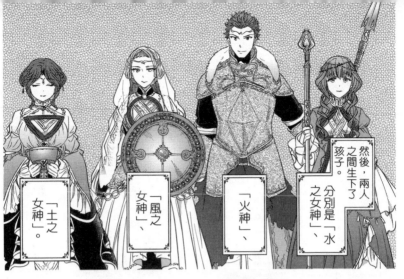

然後，兩人之間生下了孩子。

分別是「水之女神」、

「火神」、

「風之女神」、

「土之女神」。

然後創造出了我們所在的這個世界。

土之女神是光之女神與黑暗之神最小的女兒。

嗯

雖然「各種波折」這部分很像午間連續劇的劇情……

不過，神話都是這個樣子嘛。

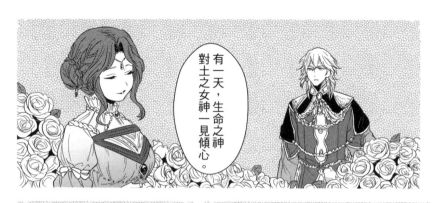

有一天，生命之神對土之女神一見傾心。

於是向她的父親黑暗之神提親。

黑暗之神非常高興，相信兩人定能生下許多孩子，於是答應了兩人結婚。

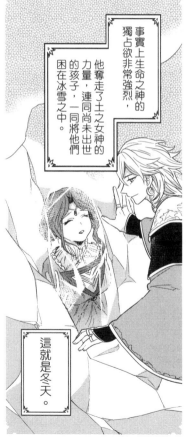

事實上生命之神的獨占欲非常強烈。

他奪走了土之女神的力量，連同尚未出世的孩子，一同將他們困在冰雪之中。

這就是冬天。

創世神話結束後，是關於季節演變的神話。

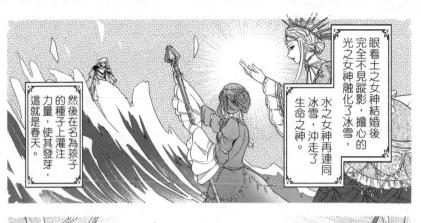

眼看土之女神結婚後完全不見蹤影，擔心的光之女神融化了冰雪，水之女神再連同冰雪，沖走了生命之神。

然後在名為孩子的種子上灌注力量，使其發芽，這就是春天。

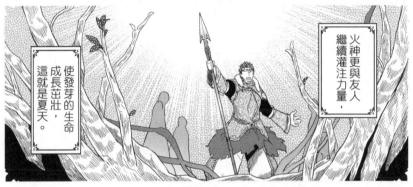

火神更與友人繼續灌注力量，

使發芽的生命成長茁壯，這就是夏天。

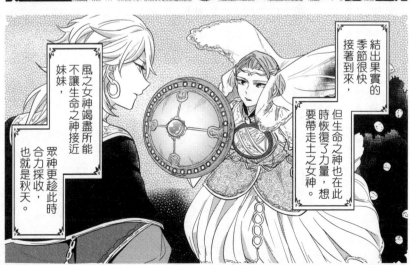

結出果實的季節很快接著到來，

但生命之神也在此時恢復了力量，想要帶走土之女神。

風之女神竭盡所能不讓生命之神接近妹妹。

眾神更趁此時合力採收，也就是秋天。

雖然班諾先生之前就告訴過我了，

但聽完神話以後，腦海中的想像畫面也不太一樣了呢。

但是，趁著兄姊諸神的力量變得薄弱，生命之神趁虛而入……冬天再度到來。

夏天出生的你們，守護神是火神。

在引導與成長上將能得到祂的庇佑。

可以的話，真想拿著書再看一遍呢。

嘻！

梅茵，妳聽得真開心耶。

到底哪裡有趣了？

從頭到尾全部！

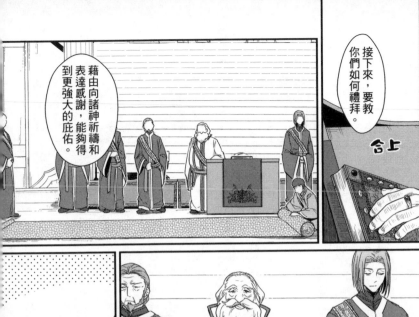

接下來，要教你們如何禮拜。

合上

藉由向諸神祈禱和表達感謝，能夠得到更強大的庇佑。

我們會先示範，要看清楚了。

スッ

舉起

スッ

スッ

抬

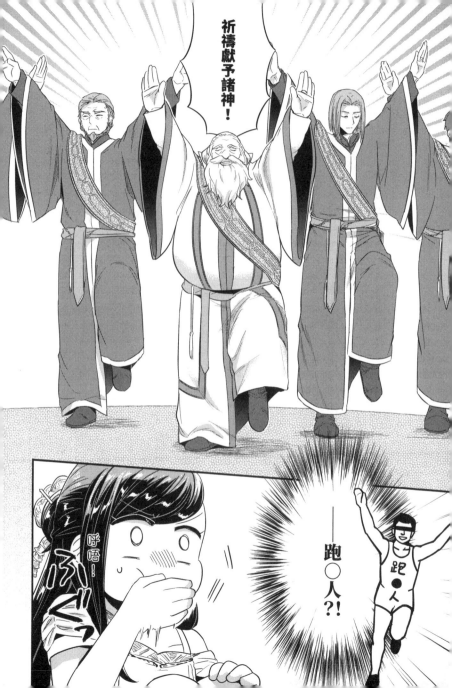

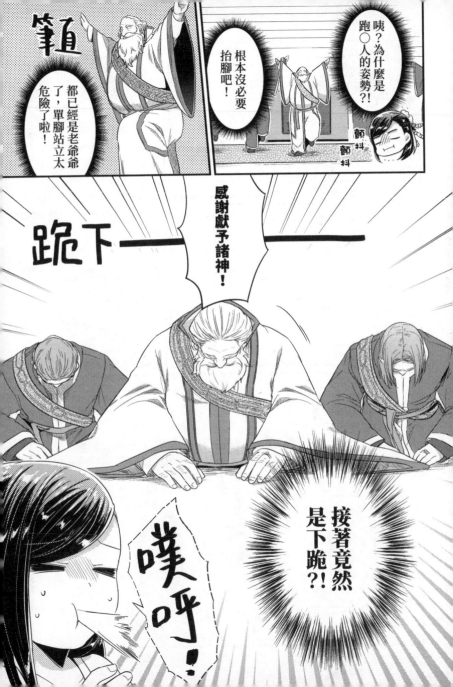

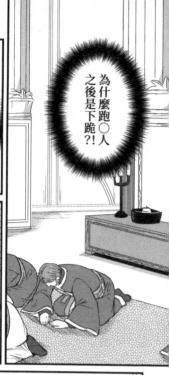

為什麼跑○人之後是下跪?!

糟糕!戳中了我的笑點……

梅茵,妳怎麼了?

身體不舒服嗎?

我……我沒事。

這是神賜給我的考驗。

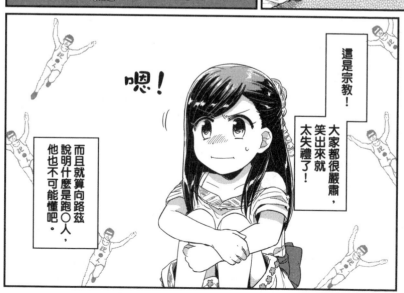

這是宗教!大家都很嚴肅,笑出來就太失禮了!

嗯!

而且就算向路茲說明什麼是跑○人,他也不可能懂吧。

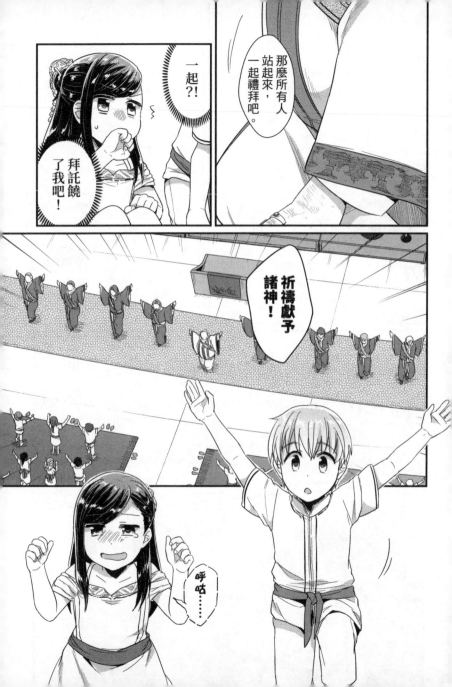

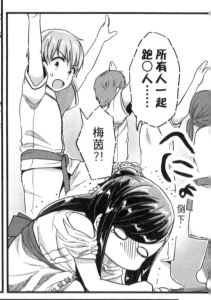

所有人一起跑○人……

梅茵?!

倒下

へにゃ

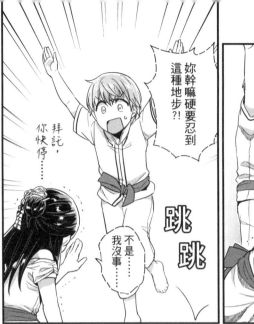

妳幹嘛硬要忍到這種地步?!

拜託,你快停……

跳跳

不是……我沒事……

梅茵好像身體不舒服,突然就倒下來了。她本來就身體虛弱,

參加洗禮儀式又太興奮……

ぐったり

虛軟無力

呼—

呼—

怎麼了嗎?

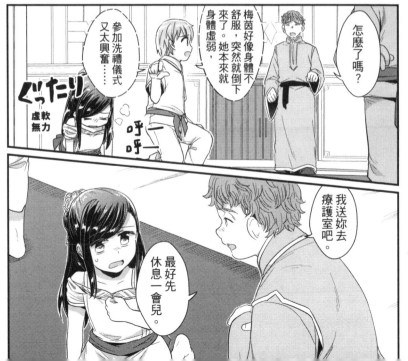

我送妳去療護室吧。

最好先休息一會兒。

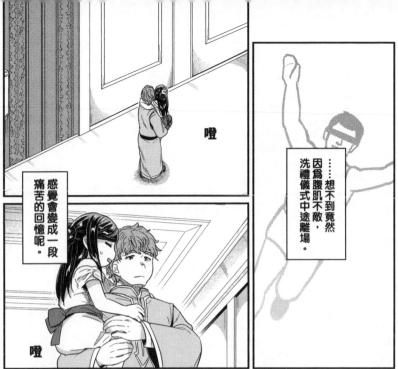

噔

感覺會變成一段痛苦的回憶呢。

噔

……想不到竟然因為腹肌不敵，洗禮儀式中途離場。

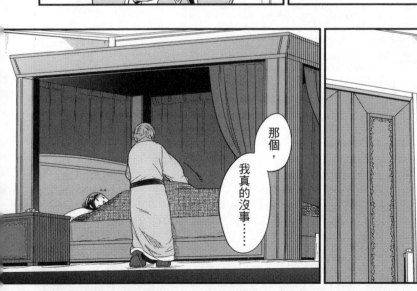

那個，

我真的沒事……

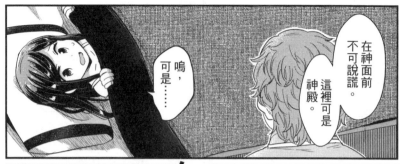

在神面前不可說謊。這裡可是神殿。

嗚，可是……

嗯……

パターン
啪噹

那請好好休息。稍後我再過來看妳。

這裡怎麼看都像是有錢人用的房間呢。

張

握

身體也
恢復力氣了……

是因為這身
衣服吧……

怎麼辦？

有點想上廁所。

むくっ
起身

沒辦法自行清
理，也沒有叫人
用的手鈴……

房內雖然有便盆，但
又不知道哪裡有水，

只能出去找人了吧。

噔
噔

……咦?是這邊嗎?

張望……

驚嚇!

因為是一路被抱過來,我沒有仔細察看四周……

妳在這裡做什麼?!

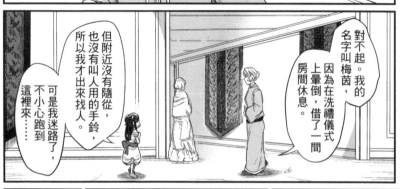

對不起。我的名字叫梅茵,因為在洗禮儀式上暈倒,借了一間房間休息。

但附近沒有隨從,也沒有叫人用的手鈴,所以我才出來找人。

可是我迷路了,不小心跑到這裡來……

能等我一下嗎?

是的,麻煩妳了。

等我把事情辦完,就送妳回禮拜堂。

她身上的衣服稱不上豪華,應該不是貴族大人吧……?

噔

太好了⋯⋯
她好像不是
貴族大人。

噔

請在這裡稍候。

是
是⋯⋯

走路好快⋯⋯

呼—

她要辦什麼
事情呢⋯⋯

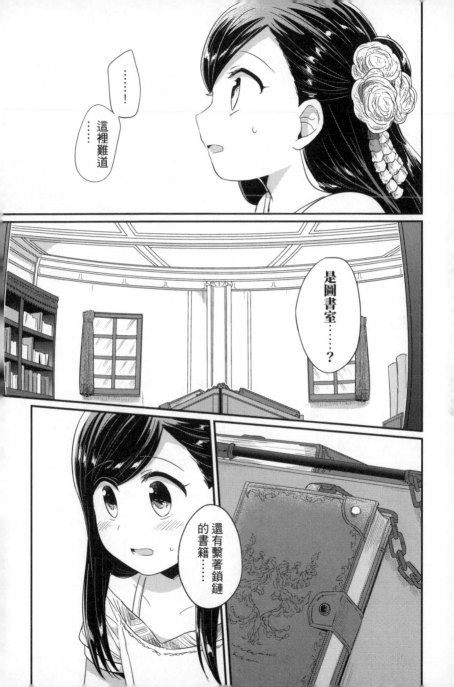

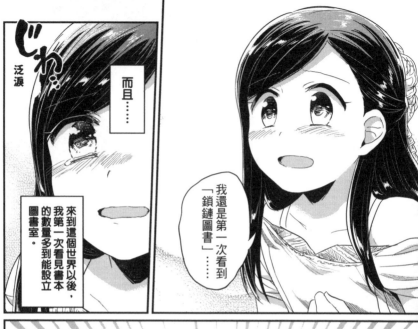

じわ…
泛淚

而且……

我還是第一次看到「鎖鏈圖書」……

來到這個世界以後，我第一次看見書本的數量多到能設立圖書室。

ば
抬

這間圖書室正是神創造的樂園！

我的神就在這裡！！

祈禱獻予諸神！感謝獻予諸神！

ば
跪

那麼……

恕我打擾……

ゴゴ

擦

碰!

ドドド

ゴろん

滾倒

嗚呀!

好痛⋯⋯

プク⋯⋯

摸⋯⋯⋯⋯

這是什麼⋯⋯

透明的牆壁？

明明書就在眼前⋯⋯

妳在做什麼啊？

嗚啊啊……為什麼我進不去？

抽泣

因為裡頭有貴重的書籍，只有得到許可的神殿相關人員才能進入。

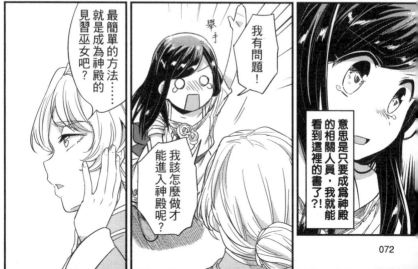

意思是只要成為神殿的相關人員，我就能看到這裡的書了？!

我有問題！

舉手

我該怎麼做才能進入神殿呢？

最簡單的方法……就是成為神殿的見習巫女吧？

只要有神官長或神殿長的同意就可以。

好了,我們去禮拜堂吧。

那要怎麼做才能成為見習巫女呢?

パタン嗝噹

現在嗎?

那我幫妳問問看神殿長吧。

請問神殿長在哪裡呢?

我不能就這樣回去!

妳就是想成為見習巫女的孩子嗎?

嗯

能夠告訴我，妳為何想成為見習巫女嗎？

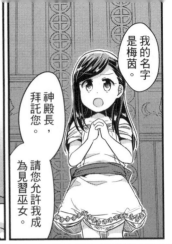

我的名字是梅茵。

神殿長，拜託您。請您允許我成為見習巫女。

發亮

閃閃

因為這裡有圖書室！

但是只要看書，就能學到更多單字，我想在我還活著的時候，看完圖書室裡所有的書。

圖書室？

妳識字嗎？

是的，雖然還有很多單字不懂。

妳好像有什麼誤會

神殿是向神祈禱的地方，神官與巫女都要侍奉神祇。

我知道。

神殿長今天朗讀內容的那本聖典，寫的就是諸神的故事吧？

……妳是聖典基本教義者嗎？

對我來說，聖典就是神。

我想了解有關神的一切。

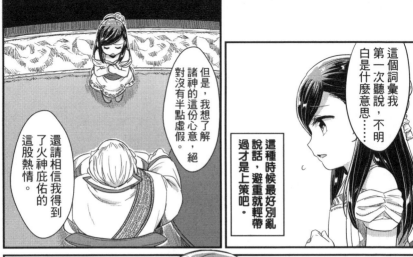

這個詞彙我第一次聽說，不明白是什麼意思……

這種時候最好別亂說話，避重就輕帶過才是上策吧。

但是，我想了解諸神的這份心意，絕對沒有半點虛假。

還請相信我得到了火神庇佑的這股熱情。

我希望能成為見習巫女，看完這裡的所有書籍，

而我想了解諸神的祈求與心願，

難道神殿長真的感受不到嗎？

嗯……

但是，像妳這種想進入神殿，家庭的孩子若想就必須捐獻與妳熱情相符的奉獻金。

妳知道得奉獻多少金額才行嗎？

哼……

因為我穿著看來家境不錯的服裝，想要趁機大敲一筆吧。

扣掉要留給家人的錢，剩下，大概還

咦？

太多了嗎？

但用我自己的錢，最多只能捐到這樣……

我可以捐到一枚大金幣。

大、大金幣?!

ぎょっ

震驚

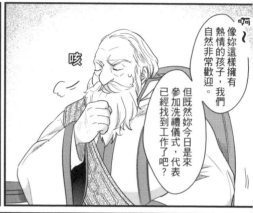

像妳這樣擁有熱情的孩子，我們自然非常歡迎。

咳

但既然妳今日是來參加洗禮儀式，代表已經找到工作了吧？

我雖然在商業公會辦理了暫時登記，但還沒有決定好工作。

因為我身體虛弱，預計待在家裡工作。

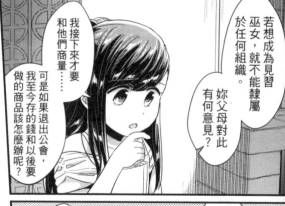

若想成為見習巫女，就不能隸屬於任何組織。

妳父母對此有何意見？

我接下來才要和他們商量……

可是如果退出公會，我至今存的錢和以後要做的商品該怎麼辦呢？

既然如此，大可不必退出，直接成為見習巫女吧。

我可以找時間與公會長商量。

妳不是在幫忙父母的工作嗎？

不，其實是這樣的……

078

如果妳的父母反對，或是有什麼煩惱，馬上來找我們商量吧。

拾

萬歲！

祈禱獻予諸……

啊，還有，要是妳想看書，也可以來這個房間。

可以唸房裡的聖典給妳聽。

真的嗎?!

搖晃

吃驚！

ビクッ

ビターン

倒下

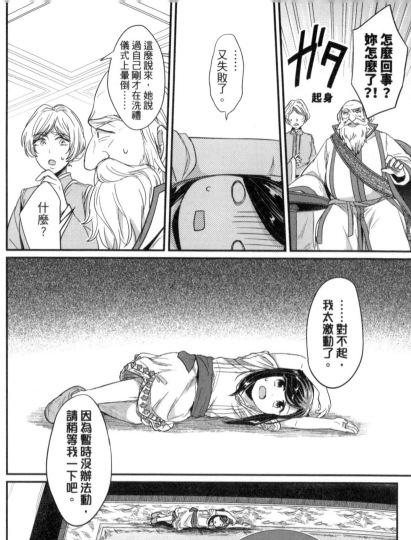

這麼說來，她說過自己剛才在洗禮儀式上暈倒……

什麼？

又失敗了。

ＧＴＡ
起身

怎麼回事？妳怎麼了？！

……對不起，我太激動了。

因為暫時沒辦法動，請稍等我一下吧。

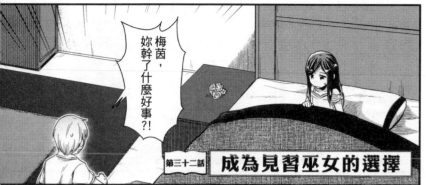

梅茵，妳幹了什麼好事?!

第三十二話 **成為見習巫女的選擇**

呃……我想去找哪裡有水，結果又迷了路……然後又暈倒了。

不只這樣而已吧?

唔唔!

其實我還發現了圖書室，一時太過興奮……

嗚……

就是神所創造的，這個世界的樂園。

啊?

圖書室?

真正的重點妳根本沒說吧？

也就是說，是有很多書的房間。

夠了，我大概知道是怎麼回事了。

這位小姐是直接找神殿長商量，說她想進入圖書室才又暈倒的喔。

笨蛋，妳在做什麼啊！

生氣

……對不起。

其實我也覺得自己做事應該再理智一點……

但既然現在有望成為巫女，又有人願意唸聖典給我聽，結局可以說是皆大歡喜吧？

最後是在大姊姊的監督下上廁所

嗚嗚

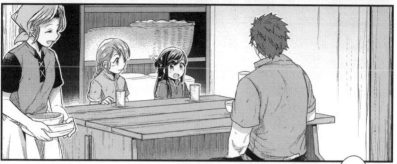

對了對了，爸爸。

我想成為神殿的見習巫女。

怎麼啦？

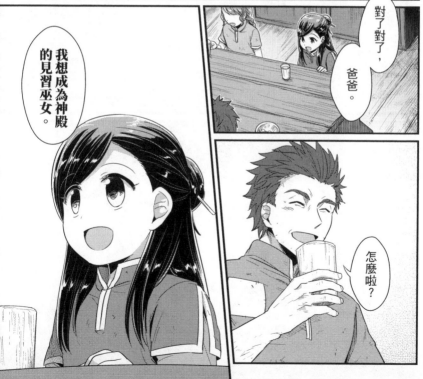

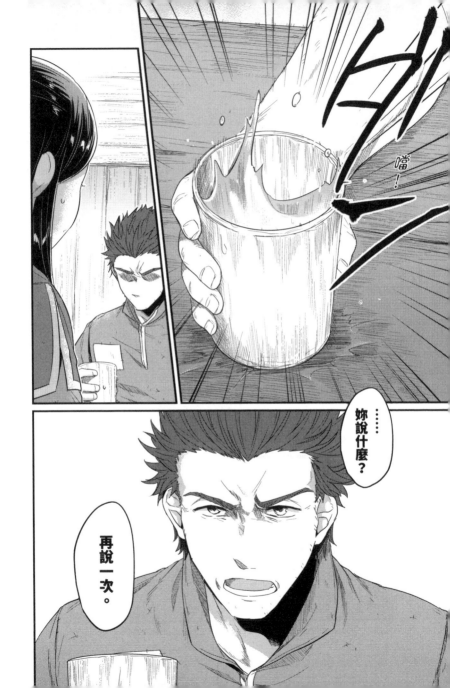

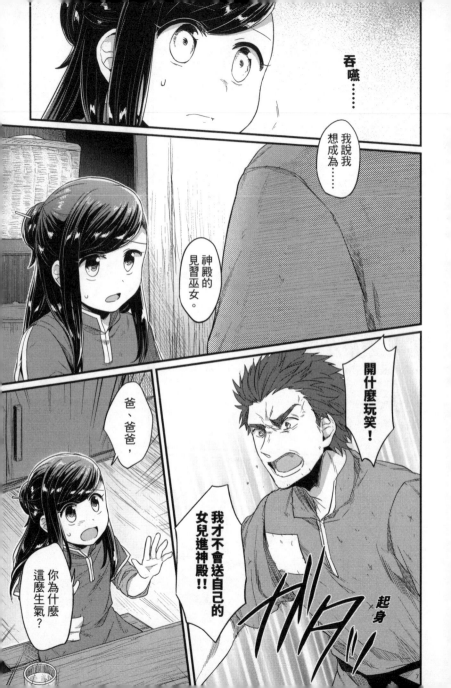

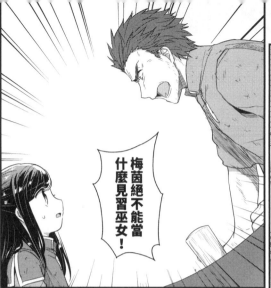

會當見習神官和巫女的全是孤兒！

只有那些沒有父母又沒有人能依靠的孤兒為了活下去，才會非不得已去當。

梅茵絕不能當什麼見習巫女！

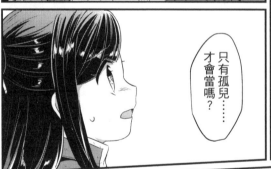

只有孤兒……才會當嗎？

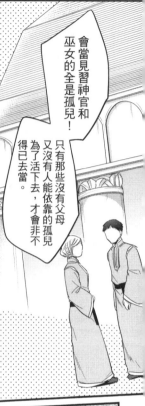

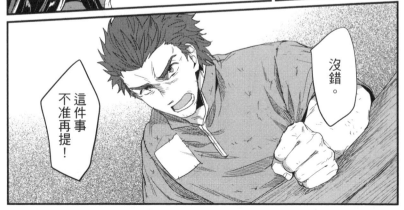

沒錯。

這件事不准再提！

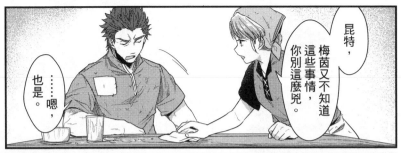

昆特，梅茵又不知道這些事情，你別這麼兇。

……嗯，也是。

其實……是

不過，妳怎麼會突然想當見習巫女呢？

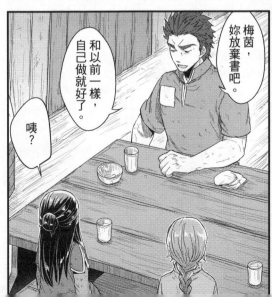

梅茵，妳放棄書吧。

和以前一樣，自己做就好了。

咦？

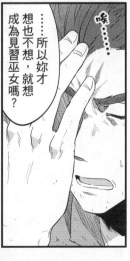

……所以妳才想也不想，就想成為見習巫女嗎？

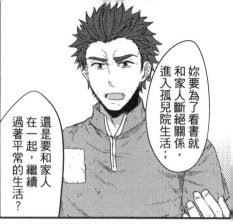

妳要為了看書就和家人斷絕關係，進入孤兒院生活；

還是要和家人在一起，繼續過著平常的生活？

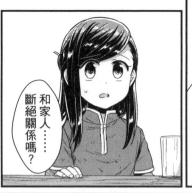

和家人……斷絕關係嗎？

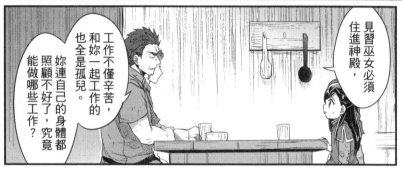

見習巫女必須住進神殿。

工作不僅辛苦，和妳一起工作的也全是孤兒。妳連自己的身體都照顧不好了，究竟能做哪些工作？

……我完全無法反駁。

數量還稀少到了得用魔導具還是某種結界保護起來。

就算妳成了見習巫女，馬上就能碰到書嗎？

再說了，書很昂貴。

088

可是……

好不容易找到了那麼多書，現在卻要我放棄……

梅茵。

輕輕

妳這麼想成為巫女嗎？

明明妳說好了，要和我在一起的……

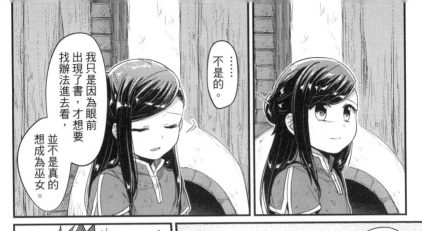

……不是的。

我只是因為眼前出現了書,才想要找辦法進去看,並不是真的想成為巫女。

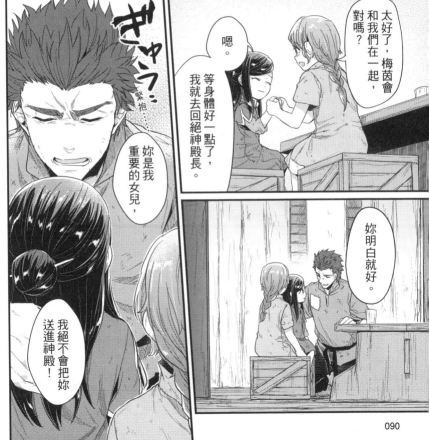

太好了,梅茵會和我們在一起,對嗎?

嗯。

等身體好一點了,我就去回絕神殿長。

ぎゅう……

緊抱……

妳是我重要的女兒,

我絕不會把妳送進神殿!

妳明白就好。

……想不到我會有無法選擇書本的一天。

湧出

ぶわっ

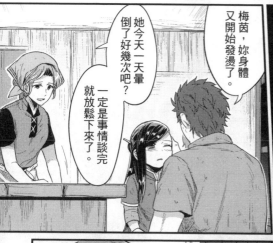

梅茵，妳身體又開始發燙了。

她今天一天暈倒了好幾次吧？

一定是事情談完就放鬆下來了。

快點去睡吧。

嗯……

麗乃那時候，書永遠被我擺在第一順位。

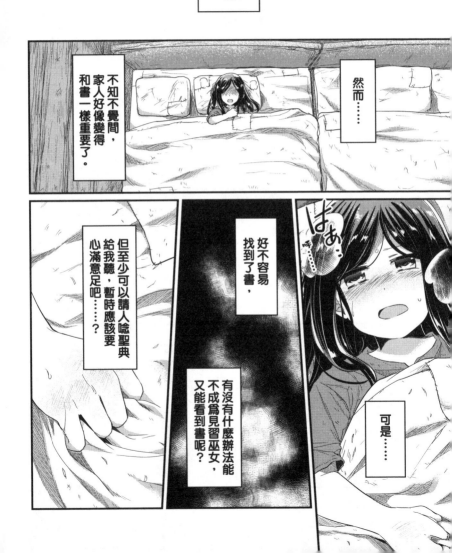

然而……

不知不覺間，家人好像變得和書一樣重要了。

但至少可以請人唸聖典給我聽，暫時應該要心滿意足吧……？

好不容易找到了書，

有沒有什麼辦法能不成為見習巫女，又能看到書呢？

可是……

兩天後

妳的臉色還
是很難看耶。

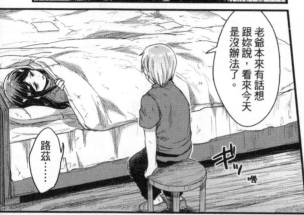

老爺本來有話想
跟妳說,看來今天
是沒辦法了。

路茲……

ギッ

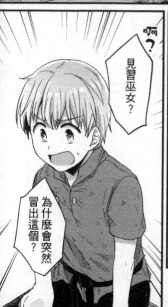

�0?

見習巫女?

為什麼會突然
冒出這個?

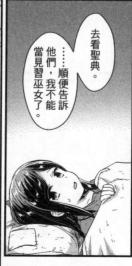

去看聖典。

……順便告訴
他們,我不能
當見習巫女了。

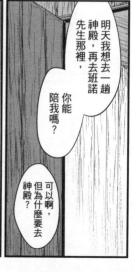

明天我想去一趟
神殿,再去班諾
先生那裡,

你能
陪我嗎?

可以啊,
但為什麼要去
神殿?

因為聽說只有神殿的相關人員，才能進入圖書室⋯⋯

這比我想成為旅行商人還亂來耶。

一扯到書，妳真的會完全失去理智耶。

唉——

鳴鳴⋯⋯⋯⋯

別想著要一下子就達到目的，應該要設法找到其他的途徑，這不是妳能夠實現夢想教我的嗎？

我看妳最好別再去神殿了吧？

一直期待又失望，對身體很不好喔。

⋯⋯我一直心想著至少要看看聖典，才成功把身蝕的熱意壓下來喔。

我會去明白拒絕的。

原來妳已經在心裡妥協了啊？真了不起。

畢竟再怎麼看，我都不覺得梅茵有辦法在神殿裡生活。

ポン
拍

別自己亂跑喔。

知道了。

等第五鐘響我就來接妳。

ギィ——嘰……

打擾了。

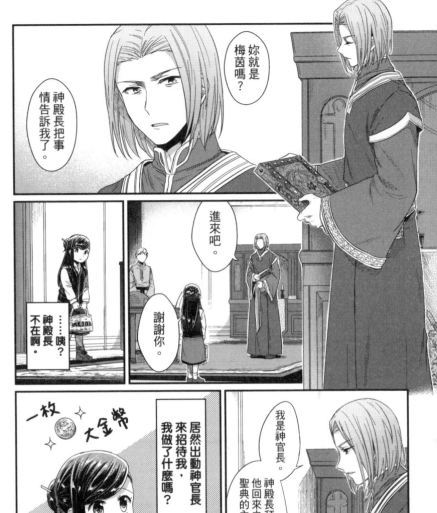

妳就是梅茵嗎?

神殿長把事情告訴我了。

進來吧。

謝謝你。

……咦?神殿長不在啊。

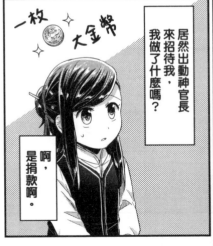

一枚 大金幣

居然出動神官長來招待我,我做了什麼嗎?

啊,是捐款啊。

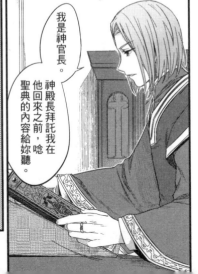

我是神官長。神殿長拜託我在他回來之前,唸聖典的內容給妳聽。

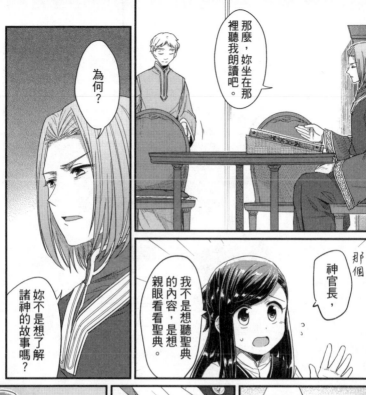

那麼，妳坐在那裡聽我朗讀吧。

為何？

妳不是想了解諸神的故事嗎？

那個，神官長，

我不是想聽聖典的內容，是想親眼看看聖典。

神話我當然想知道，可是我也想學新單字。

是嘛。

但這是非常貴重的聖典，

妳能答應我絕不伸手觸摸嗎？

我保證。

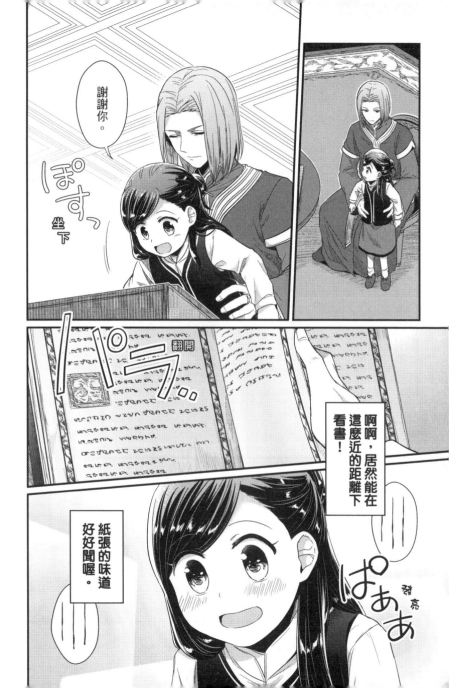

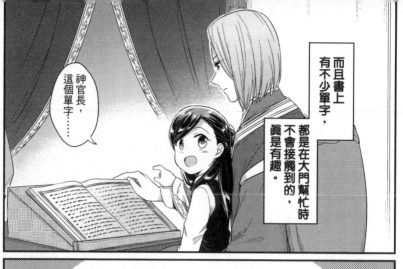

而且書上有不少單字，都是在大門幫忙時不會接觸到的，真是有趣。

神官長，這個單字……

翻頁

妳的學習速度很快。

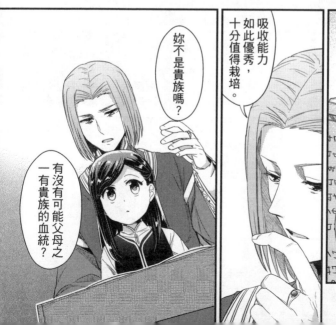

吸收能力如此優秀，十分值得栽培。

妳不是貴族嗎？

有沒有可能父母之一有貴族的血統？

我想完全不可能。

是嘛，真遺憾。

雖然不懂為什麼要感到遺憾……

但神官長也負責教育神官和巫女嗎？

身上那種類似老師的氣質，和馬克先生很像呢。

喂……

啊，妳來了嗎？

讓妳久等了吧。

感謝您的好意。

那真是太好了。

神官長唸了聖典給我聽,所以我度過了很開心又有意義的時光喔。

神官長,謝謝你。

啪嚓

他們罵了我一頓,也不准我當巫女,說是只有孤兒才會當。

那麼……令尊令堂怎麼說?

並沒有規定只有孤兒能當巫女，其中也有貴族的孩子。

神官與巫女是孤兒的比例確實很高，但這是因為他們無法從事其他行業。

為什麼無法從事其他行業呢？

因為沒人能幫忙介紹，也沒人願意照顧他們。

原來如此。這座城市的就業制度確實對孤兒不太友善。

可是我身體虛弱，沒辦法住進神殿，又要做見習巫女的工作。

希望妳能明白，即使不是孤兒，也能成為巫女。

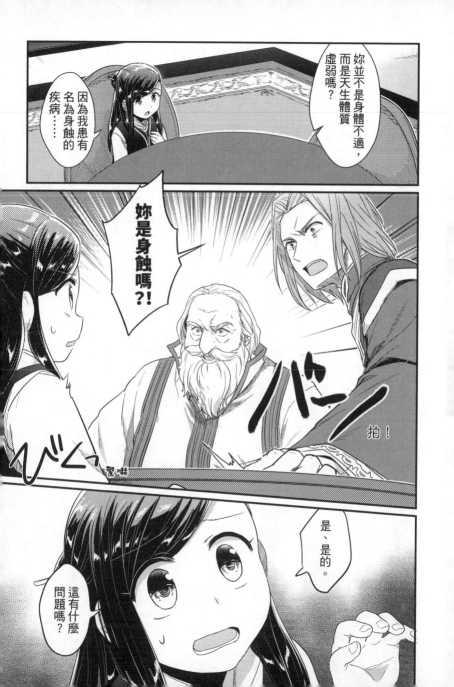

妳並不是身體不適，而是天生體質虛弱嗎？

因為我患有名為身蝕的疾病……

妳是身蝕嗎？！

拍！

びくっ　嚇

是、是的。

這有什麼問題嗎？

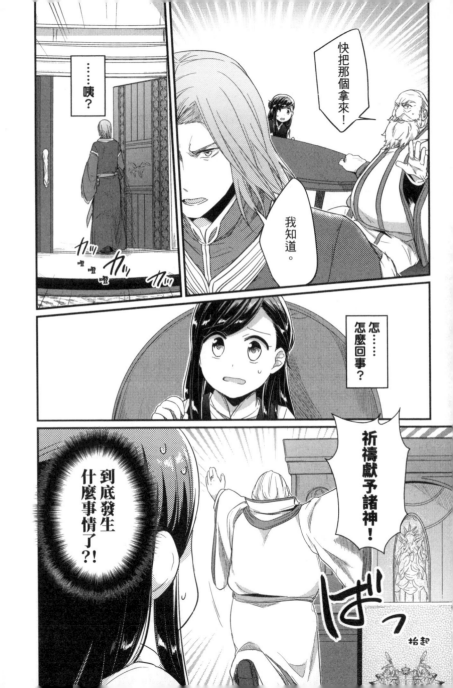

カツ
喀

カツ
喀

ズサ
掀開

請妳觸摸這個聖杯。

咦？

這個我可以摸嗎？

可以，快摸吧。

哇啊！

怎麼回事？！

點頭

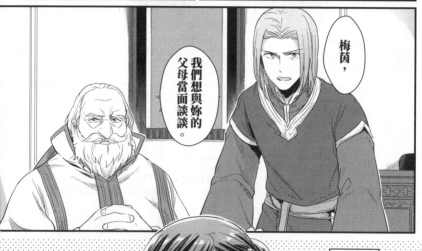

梅茵，

我們想與妳的父母當面談談。

……爸爸、媽媽，

對不起。

我好像把事情搞得更嚴重了。

パタパタ
啪噠

パタパタ
啪噠

パタ
啪噠

路茲～～!!

怎、怎麼了?!

妳該不會又幹了什麼好事吧?

又來了嗎……

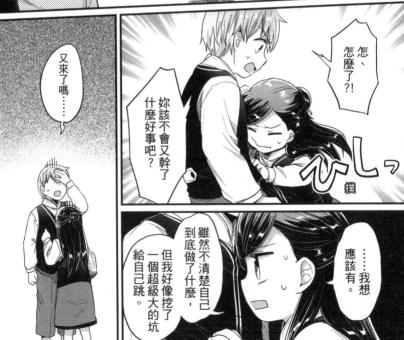

……我想應該有。

雖然不清楚自己到底做了什麼,但我好像挖了一個超級大的坑給自己跳。

我還拿到了這種東西……

拿出

是叫父母後天來神殿的邀請函。

神殿長給的邀請函,就等同於無法拒絕的召見命令。

笑咪咪

老爺也正用冒著青筋的笑臉在等妳喔。

咦?

我今天已經很累了,可以回家了嗎?

我看妳現在的臉色還沒問題。

啊啊啊啊

ズル

ズル

拖

拖

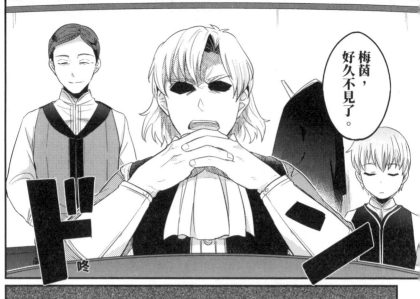

梅茵，好久不見了。

……是。

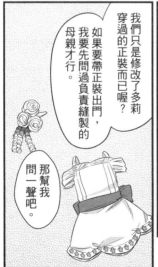

我們只是修改了多莉穿過的正裝而已喔？

如果要帶正裝出門，我要先問過負責縫製的母親才行。

那幫我問一聲吧。

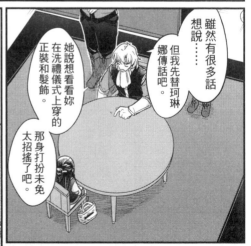

雖然有很多話想說……

但我先替珂琳娜傳話吧。

她說想看看妳在洗禮儀式上穿的正裝和髮飾。

那身打扮未免太招搖了吧。

端看妳在神殿裡發生了什麼事，我可能得重新思考今後該怎麼處置妳。

好了，快點一五一十招來。

從妳在洗禮儀式上暈倒……以後，和路茲分開行動，到底發生了哪裡事情，通通都要告訴我。

——所以，就是這樣，為了進入圖書室，我才想要成為見習巫女，然後直接找了擁有決定權的神殿長商量。

妳這白痴！

給我用用妳的腦袋！

ギュにぃぃ

用力捏

好痛、好痛喔！

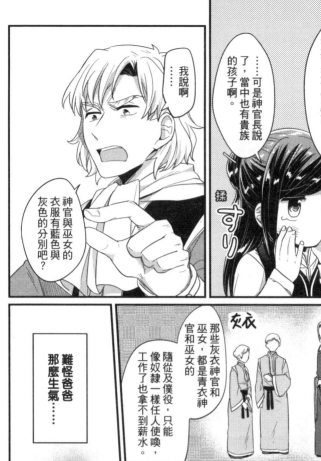

回家告訴父母這件事以後，

他們當然不肯答應，還罵了我一頓，說只有孤兒才會當巫女。

……可是神官長說了，當中也有貴族的孩子啊。

我說啊，

神官與巫女的衣服有藍色與灰色的分別吧？

すり

揉

すり

揉

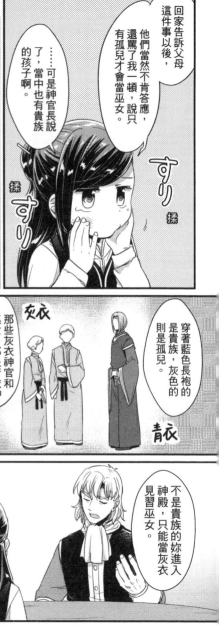

穿著藍色長袍的是貴族，灰色的則是孤兒。

灰衣

那些灰衣神官和巫女，都是青衣神官和巫女的

隨從及僕役，只能像奴隸一樣任人使喚，工作了也拿不到薪水。

青衣

難怪爸爸那麼生氣……

不是貴族的妳進入神殿，只能當灰衣見習巫女。

父母怎麼答應可能答應

那麼，我聽說妳今天是去回絕這件事……妳真的成功回絕了嗎？

我一說我有身蝕，他們就拿了很像聖杯的東西過來。

聖杯被我摸過以後，發出了亮光，他們就要我轉交這封邀請函給父母……

拿出……

……這下子妳肯定會被拉進去。

現在先高興妳有延長壽命的機會吧。算妳運氣好。

梅茵，妳要不要簽訂新的魔法契約？

因為神殿那邊已經知道妳是身蝕了。

就算不是馬上，妳遲早會被貴族招攬過去。

魔法契約嗎？

為什麼？

還有，這是最近才傳到我們這裡來的消息。聽說中央幾年前發生的政變，造成了很嚴重的影響。

我們這裡的領主因為一直置身事外，才沒有受到多少波及，沒捲進中央的政權鬥爭。

但聽說大領地都被捲進了中央的政權鬥爭。

後來進行了大規模的肅清，全國的貴族人數因而驟減。

為了填補空缺，本來被丟進神殿的青衣神官紛紛返回貴族社會。

如此一來，妳知道神殿會有什麼變化嗎？

貴族社會

神殿

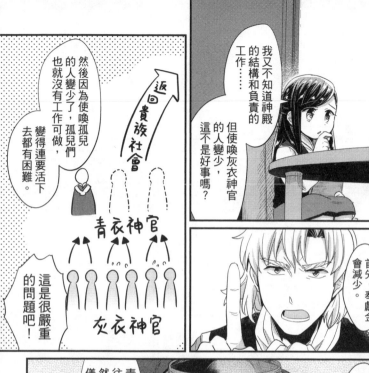

我又不知道神殿的結構和負責的工作……

但使喚灰衣神官的人變少，這不是好事嗎？

然後因為使喚孤兒的人變少了，孤兒們也就沒有工作可做，變得連要活下去都有困難。

返回貴族社會

青衣神官

灰衣神官

這是很嚴重的問題吧！

首先，奉獻金會減少。

還有更嚴重的問題。

妳摸過的聖杯，其實是一種魔導具。

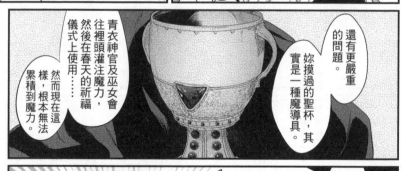

青衣神官及巫女會往裡頭灌注魔力，然後在春天的祈福儀式上使用……然而現在這樣，根本無法累積到魔力。

這樣一來，農作物的收成就會減少。

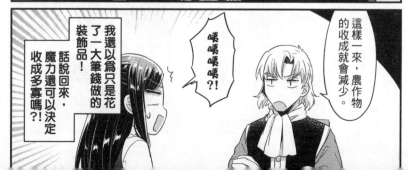

咦咦咦咦？！

我還以為只是花了一大筆錢做的裝飾品！

話說回來，魔力還可以決定收成多寡嗎？！

政變之前，對於想獨占魔力的貴族而言，平民身蝕不過是凝眼的存在。

然而現在因為貴族的數量減少，神殿變得相當需要身蝕。

一般平民幾乎沒有魔力，但有極少數的孩子會在出生時帶有大量魔力。

這樣的孩子就叫作「身蝕」。

原來是這樣嗎？！

請問身蝕跟魔力有什麼關係嗎？

貴族能把魔力轉移進魔導具，靠著自己控制體內的魔力……

但是身蝕不可能有魔導具，所以大多都沒能活下來。

可以用魔力一舉打倒敵人，使出華麗的魔法……

磅

……嗯？哪來的敵人？

原來那些狂暴的熱意，其實是魔力啊。

還有，原來我居然是魔女嗎！

咦咦

貴族一般也是上級貴族的魔力較強，下級貴族的魔力較弱。

而沒有錢的貴族，更無法為所有孩子準備魔導具。

所以他們只會留下魔力較高的繼承人。

其他孩子就送往神殿，成為青衣神官。

我問妳，洗禮儀式上的青衣神官共有多少人？

大約十人左右。

提供魔力嗎……

往年都有20人以上，如今竟只剩下10人。

他們的魔力本就不多，現在人數又減少了，負擔一定更大。

所以，神殿現在肯定非常想得到擁有強大魔力的身蝕。

只是短期的話，可以以提供魔力為由，在神殿工作呢。

如果我提議用魔力來換取閱覽圖書的權力，不知道他們會不會答應？

但是，恐怕也只有現在而已。

等到今後出生的貴族長大了，也只有這段短暫的時候會需要身蝕。

梅茵，妳有沒有在聽我說話！

好痛、好痛!!

所以我認為，最好先簽訂魔法契約。

什麼契約呢？

妳不只擁有魔力，還擁有可以賺錢的商品，簡直是上好的獵物！

就是妳做的東西，都由路茲販售的契約。

點頭

為了和路茲……保持聯繫嗎？

只要簽了約，路茲還是能和妳見面。

妳這傢伙粗心又莽撞，做事還不經大腦，即使被帶去貴族區，

沒錯

不只是紙……只要是我做的東西，全部都算嗎？

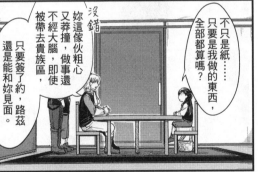

總之要先把妳和路茲綁在一起，將來有什麼萬一才能保持聯繫。

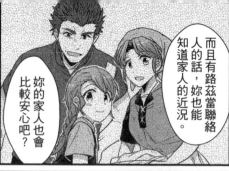

而且有路茲當聯絡人的話，妳也能知道家人的近況。

妳的家人也會比較安心吧？

……可是

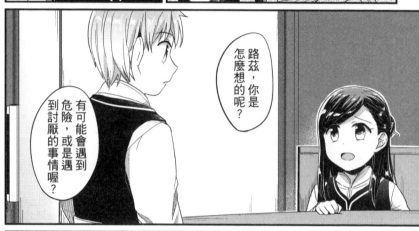

路茲，你是怎麼想的呢？

有可能會遇到危險，或是遇到討厭的事情喔？

我反而更擔心要讓梅茵一個人。

一想到妳不知會惹出什麼麻煩，我就頭痛。

如果有機會能去貴族區，我很想去看一看。

而且我也不介意當聯絡人啊。

真是的。

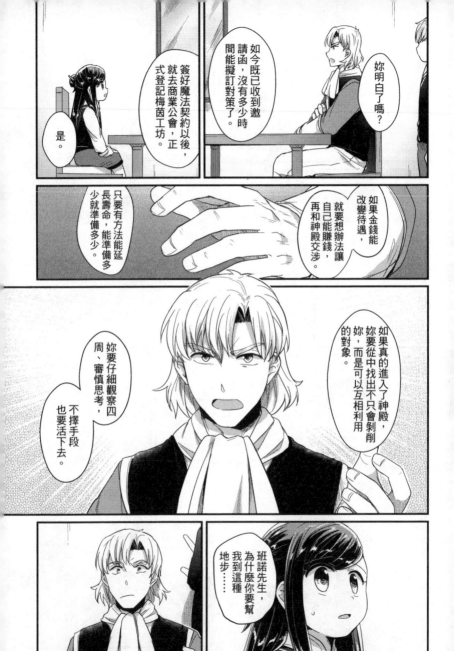

呵！

老爺只是擔心妳而已。

馬克，閉嘴。

妳如果能活下來，就能開發新商品。到時候再和我們做生意，我們自然也能獲利。

截至目前為止，老爺身邊從沒有一個孩子需要這麼費心關照。

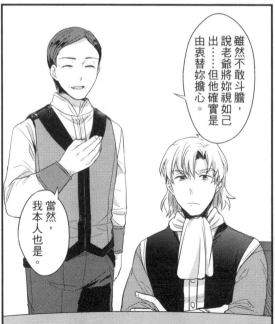

雖然不敢斗膽，說老爺將妳視如己出⋯⋯但他確實是由衷替妳擔心。

當然，我本人也是。

122

馬克先生，謝謝你。

只有馬克嗎？

撇頭

呵呵！

那麼魔法契約的簽訂，與前往公會登記工坊，都要麻煩班諾先生了。

當然我也很感謝班諾先生喔。

梅茵工坊所做商品的販售權，僅有路茲持有。

若要另立代理人，須經過梅茵、路茲與班諾的同意，始向商業公會提出申請。

……嗯。

路茲，拜託你了。

哎呀，妳成立了梅茵工坊嗎？

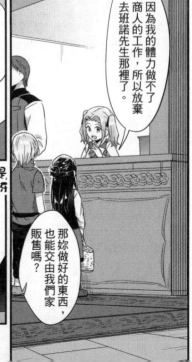

因為我的體力做不了商人的工作，所以放棄去班諾先生那裡了。

那妳做好的東西，也能交由我們家販售嗎？

啊……抱歉。我們已經說好梅茵工坊製作的東西，都要由路茲在班諾先生的店裡販售了。

我不是把磅蛋糕的權利讓給芙麗姐了嗎？

是呀

尹勒絲鬥志高昂，正在研究新口味呢。

她說在開始販售之前，想先聽聽妳的意見，妳也帶著姊姊過來，一起試吃味道吧。

125

如果想要預測商品未來的銷量，多一點人提供意見比較好啊。

大人和小孩喜歡的口味都不一樣，男性和女性也不一樣喔。

這樣子路茲就不用一起過來了吧？

芙麗姐，別說這麼壞心眼的話嘛。

但如果要舉辦茶會，很難一次招待很多人呢。

嗯～

不一定非要舉辦茶會不可吧？

這個主意太棒了！

拍

妳們可以準備各種口味的磅蛋糕，再切成一口大小，然後舉辦試吃會，詢問大家覺得哪一種最好吃，那路茲也能……

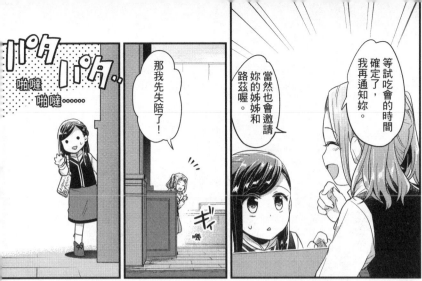

パク パク
啪噠 啪噠……

那我先失陪了!

ギィ
嘰

當然也會邀請妳的姊姊和路茲喔。

等試吃會的時間確定了,我再通知妳。

嘻嘻

看,我就說芙麗姐和梅茵很像吧?

就這樣,「梅茵工坊」正式辦理了登記。

雖然被芙麗姐的行動力嚇了一跳……

但這下子路茲也能吃到磅蛋糕，真是太好了呢。

……路茲？

你怎麼了？

梅茵，妳真的要進入神殿嗎？

有辦法和他們交涉嗎？

我也不知道會有什麼結果……但為了讓自己的待遇好一點，我會試著努力。

是嗎……

嗯，大概吧。

如果班諾先生說的都是真的，我想神殿一定不會放過我。

路茲，

你有話想說就說吧？

這樣啊。

喀啦喀啦

ガラ
ガラ

……感覺很丟臉，我不想說。

ガラ
喀啦

ガラ
喀啦

ガラ
喀啦

ガラ
喀啦

……明明說好了要一起做書和賣書，

ガラ
喀啦

ガラ
喀啦

梅茵這個騙子。

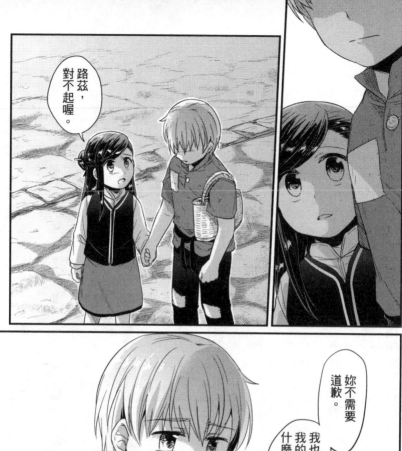

路茲，對不起喔。

妳不需要道歉。

我也知道光靠我的力量，什麼都做不到。

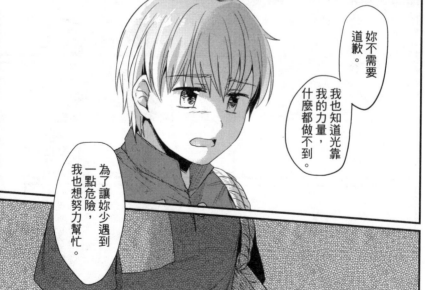

為了讓妳少遇到一點危險，我也想努力幫忙。

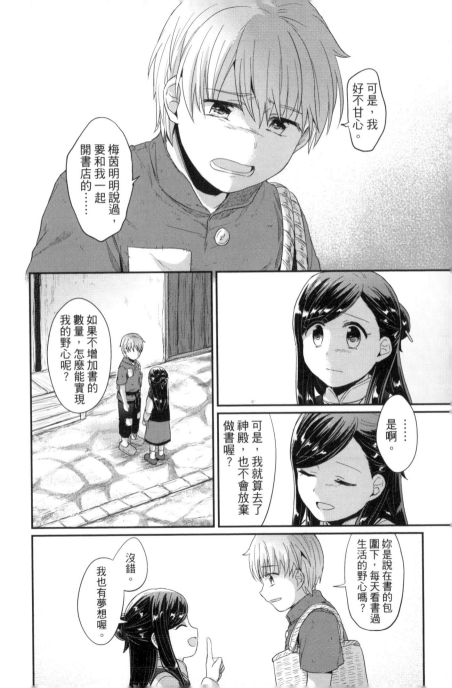

可是，我好不甘心。

梅茵明明說過，要和我一起開書店的……

如果不增加書的數量，怎麼能實現我的野心呢？

是啊……

可是，我就算去了神殿，也不會放棄做書喔？

妳是說在書的包圍下，每天看書過生活的野心嗎？

沒錯。我也有夢想喔。

可是，我是因為跟梅茵在一起，才有辦法這麼努力。

我也想支持梅茵的夢想……

我想和妳一起在老爺的店裡努力工作。

然後一起體驗更多的事情啊……

抱……

放心，

就算我進入神殿，還是可以啊。

我一定會把書做出來。

不對！

我才不要賣妳和別人一起做的書，我是想和梅茵一起做！

……之前說好的事情都不會改變喔。

我想的東西，都由路茲來做對吧？

每次要做新東西的時候，我一定第一個找路茲商量，也會請你幫忙。

可是，我什麼都做不到啊？

路茲要是什麼都做不到，那我不就更慘了嗎？

……現在大家都知道梅茵做的東西有價值了，一定會願意幫忙吧。

134

可……
是，就算
以後要和別人合
作，我也覺得大概
不會太順利，

結果還是得
把路茲叫來，
請你居中
幫忙呢……

擦

放心吧。

到時候你真的
願意幫我嗎？

我一定會幫妳
做出來！

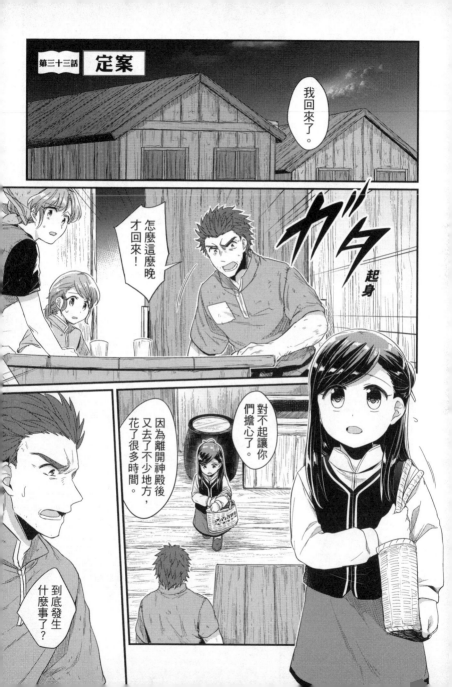

……好吧。

噁

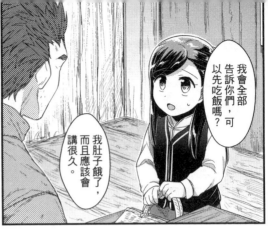

我會全部告訴你們，可以先吃飯嗎？

我肚子餓了，而且應該會講很久。

喀喀

カチャ

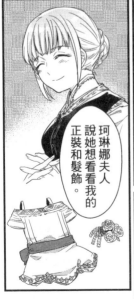

珂琳娜夫人說她想看看我的正裝和髮飾。

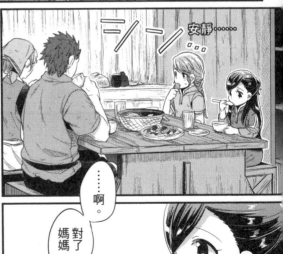

安靜⋯⋯⋯⋯

シーン

……啊。

對了，媽媽。

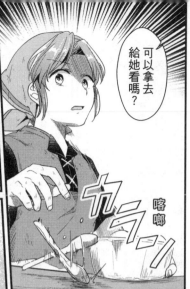

可以拿去給她看嗎？

喀嘟

ウラー

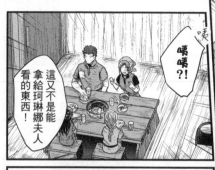

喂喂?!

這又不是能拿給珂琳娜夫人看的東西！

這樣啊。

那我去回絕吧。

ば

つ

舉手

怎麼可以拒絕！

等一下！

啊啊，天哪，媽媽難得這麼驚慌失措。

媽媽根本沒辦法馬上回答啊。

戳

梅茵

所以會把東西帶去珂琳娜夫人家嗎？

這次我可以一起去嗎？

因為上次只能看家嘛。

珂琳娜夫人她很好，我想她不會拒絕吧……

妳們兩個等一下！

都還沒決定好要去……

我也會說髮飾的花朵是多莉做的，順便拜託看看吧。

哇！

哇啊！梅茵，我最愛妳了！

唔……

……可是

可是，媽媽也不會拒絕吧？

叩
咚

那麼，告訴我們今天發生了哪些事情吧。

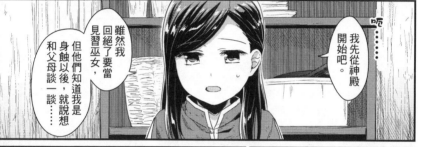

我先從神殿開始吧。

呃……

雖然我回絕了要當見習巫女，但他們知道我是身蝕以後，就說想和父母談一談……

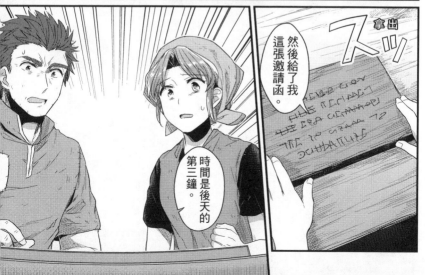

ス
ッ

拿出

然後給了我這張邀請函。

時間是後天的第三鐘。

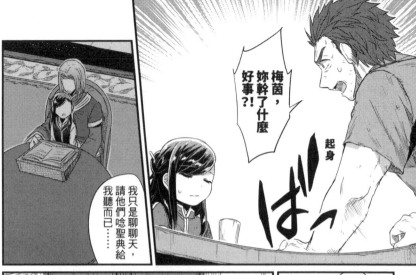

起身

ばっ

梅茵，妳幹了什麼好事?!

我只是聊聊天，請他們唸聖典給我聽而已⋯⋯

離開神殿後，我去了班諾先生的店。

他告訴了我關於身蝕與貴族的事情。

原來身蝕的熱意，其實就是魔力。

然後我提到自己是身蝕，他們就讓我摸了聖杯。

聖杯發光以後，要我找你們過去。

聖杯？發光⋯⋯？

同時也是魔導具的聖杯發光後，神殿已經知道了我擁有魔力。

所以班諾先生說了，神殿和貴族多半不會放過我。

怎麼會⋯⋯

可是，神殿裡面因為有魔導具，

只要我進去，就可以得救。

但妳進去以後，就算可以活下來，我們也不能見面吧？

照這樣下去的話，大概……

這和一輩子都被貴族綁著有什麼兩樣？

爸爸，你知道中央現在的情勢嗎？

我絕不會把梅茵交給神殿。

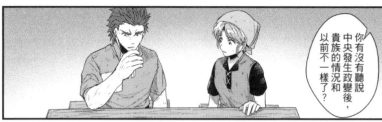

你有沒有聽說中央發生政變後，貴族的情況和以前不一樣了？

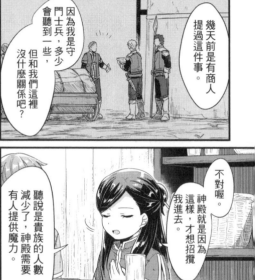

幾天前是有商人提過這件事。

因為我是守門士兵，多少會聽到一些，但和我們這裡沒什麼關係吧？

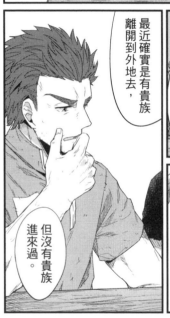

最近確實是有貴族離開到外地去，

但沒有貴族進來過。

不對喔。神殿就是因為這樣，才想招攬我進去。

聽說是貴族的人數減少了，神殿需要有人提供魔力。

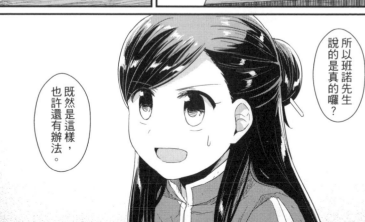

所以班諾先生說的是真的囉？

既然是這樣，也許還有辦法。

什麼意思？

班諾先生說我運氣很好喔。

只要好好交涉，說不定能談到相當於貴族的待遇。

把話說清楚。

班諾先生，

該怎麼做才能對自己有利地與神殿交涉呢？

首先，妳要設想好自己最滿意的結果。

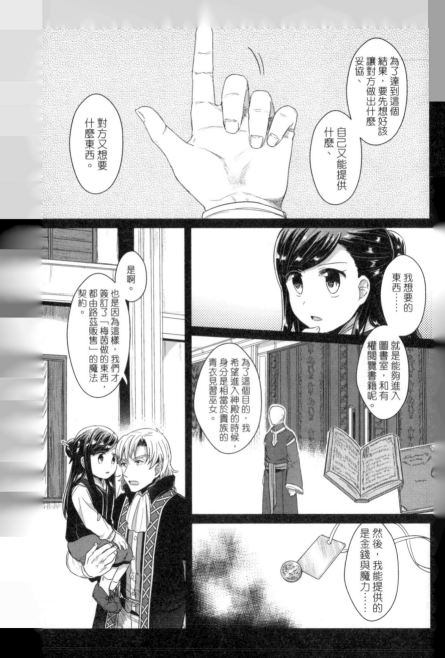

為了達到這個結果，要先想好該讓對方做出什麼妥協、自己又能提供什麼、對方又想要什麼東西。

我想要的東西……

就是能夠進入圖書室，和有權閱覽書籍呢。

然後，我能提供的是金錢與魔力……

為了這個目的，我希望進入神殿的時候，身分是相當於貴族的青衣見習巫女。

是啊。

也是因為這樣，我們才簽訂了「梅茵做的東西，都由路茲販售」的魔法契約。

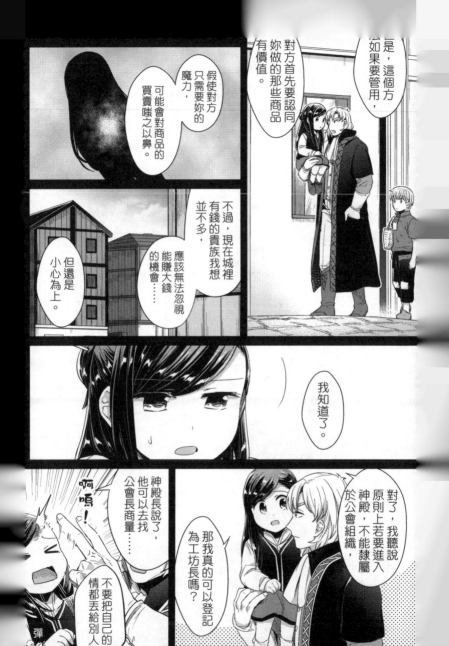

是，這個方法，如果要管用，對方首先要認同妳做的那些商品有價值。

可能會對商品的買賣嗤之以鼻。

假使對方只需要妳的魔力。

不過，現在城裡有錢的貴族我想並不多，

應該無法忽視能賺大錢的機會……

但還是小心為上。

我知道了。

對了，我聽說原則上若要進入神殿，不能隸屬於公會組織，

那我真的可以登記為工坊長嗎？

神殿長說了，他可以去找公會長商量……

不要把自己的情都丟給別人……

啊嗚！

彈

如果這件事是真的，那就代表神殿內能和商業公會有往來的，就只有妳而已。

是。

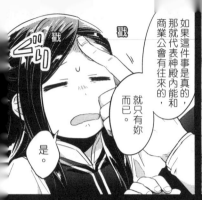

戳

戳

剛才我也說了，現在因為青衣神官的數量減少，孤兒們很可能都沒有工作。

妳可以聲稱妳想讓他們在梅茵工坊工作，順便改善他們的生活環境，讓神殿同意妳有權擁有工坊。

總之要講些好聽的場面話，讓神殿同意妳有權擁有工坊。

只要大家知道了孤兒也會認真工作，人們看待他們的眼光或許多少也會改變。

班諾先生，你竟然還這麼為孤兒們著想……

知道了，我會努力試看看。

握拳

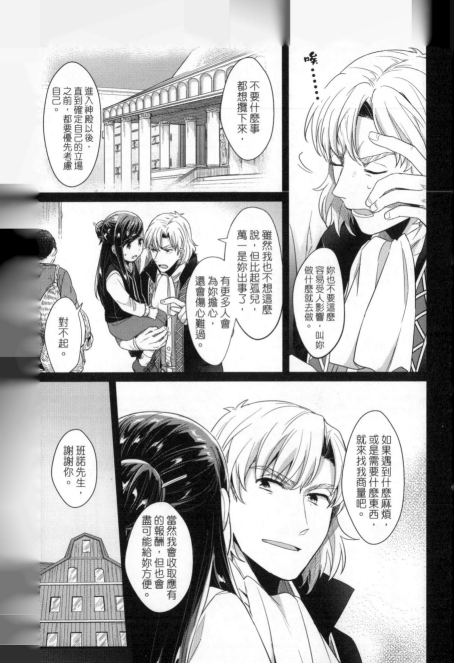

咳……

進入神殿以後，直到確定自己的立場之前，都要優先考慮自己。

不要什麼事都想攬下來，

雖然我也不想這麼說，但比起孤兒，萬一是妳出事了，有更多人會為妳擔心，還會傷心難過。

妳也不要這麼容易受人影響，叫妳做什麼就去做。

對不起。

班諾先生，謝謝你。

如果遇到什麼麻煩，或是需要什麼東西，就來找我商量吧。

當然我會收取應有的報酬，但也會盡可能給妳方便。

……所以班諾先生說了，交涉時要強調我的身體虛弱，爭取到好一點的待遇。

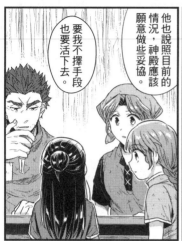

他也說照目前的情況，神殿應該願意做些妥協。

要我不擇手段也要活下去。

不擇手段也要活下去——嗎？

嗯。

嘻

所以換個角度來看，這也算是個好機會吧？

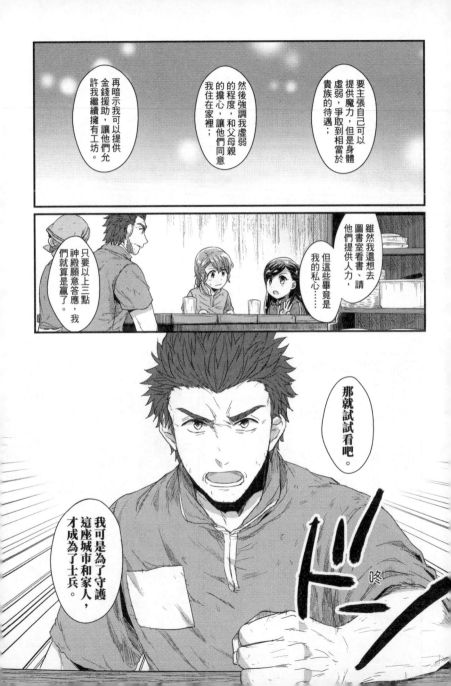

要主張自己可以提供魔力，但是身體虛弱，爭取到相當於貴族的待遇；

然後強調我虛弱的程度，和父母親的擔心，讓他們同意我住在家裡；

再暗示我可以提供金錢援助，許可我繼續擁有工坊。

雖然我還想去圖書室看書、請他們提供人力，但這些畢竟是我的私心……

只要以上三點神殿願意答應，我們就算是贏了。

那就試試看吧。

我可是為了守護這座城市和家人，才成為了士兵。

咚

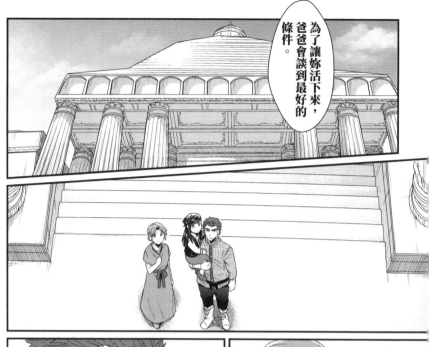

為了讓妳活下來，爸爸會談到最好的條件。

交給我吧。

叩

爸爸，你要保護我喔。

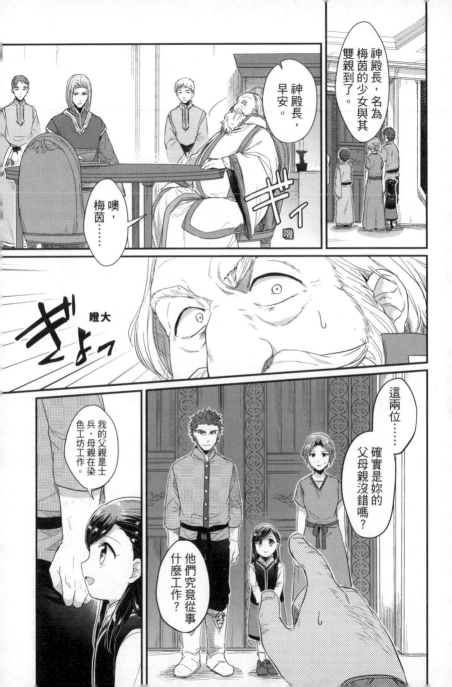

神殿長，名為梅茵的少女與其雙親到了。

神殿長，早安。

噢，梅茵……

咿
嘰

瞪大
ぎょっ

這兩位……確實是妳的父母親沒錯嗎？

我的父親是士兵，母親在染色工坊工作。

他們究竟從事什麼工作？

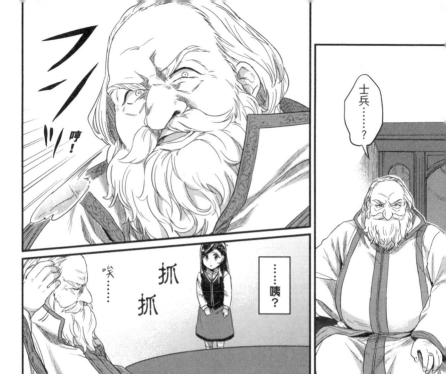

士兵⋯⋯？

哼！

⋯⋯咦？

唉⋯⋯

抓
抓

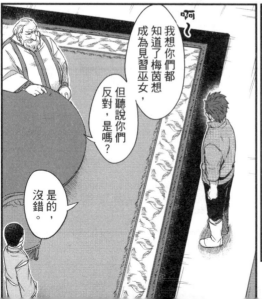

啊～

我想你們都知道了梅茵想成為見習巫女，

但聽說你們反對，是嗎？

是的，沒錯。

態度未免變得太快了吧⋯⋯

154

但是，梅茵是身蝕。

我們不能讓重要的女兒與孤兒生活在同樣的環境裡。

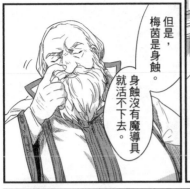

身蝕沒有魔導具就活不下去。

不過，神殿裡有魔導具。

所以我們會大發慈悲，讓梅茵進入神殿。

遵難從命。

梅茵如果待在和孤兒一樣的環境裡，她也活不了多久。

她還在洗禮儀式上暈倒了兩次。

是啊。梅茵就算沒有身蝕，身體本來就非常虛弱。

實在沒有辦法在神殿裡生活。

爸爸，

媽媽……

緊握

不顧身分的差距，拒絕貴族的命令，這種行為根本是賭上性命……

嘖……

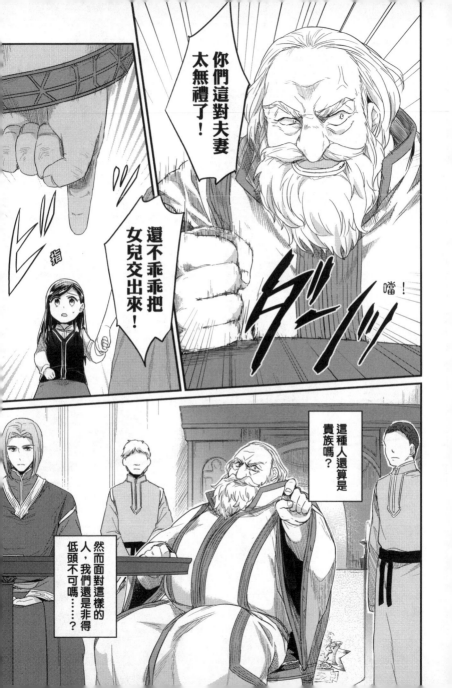

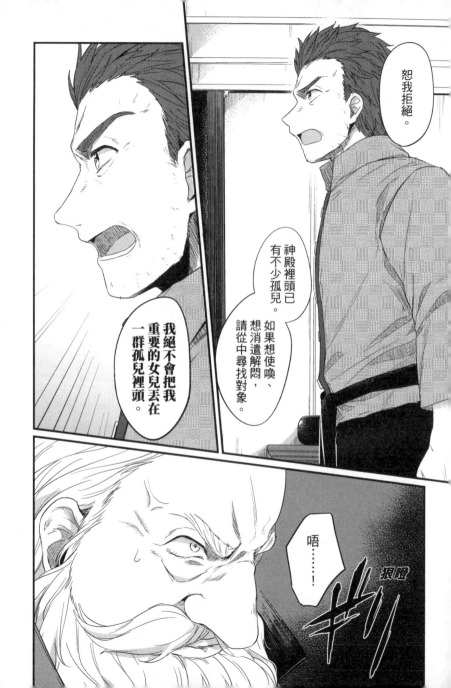

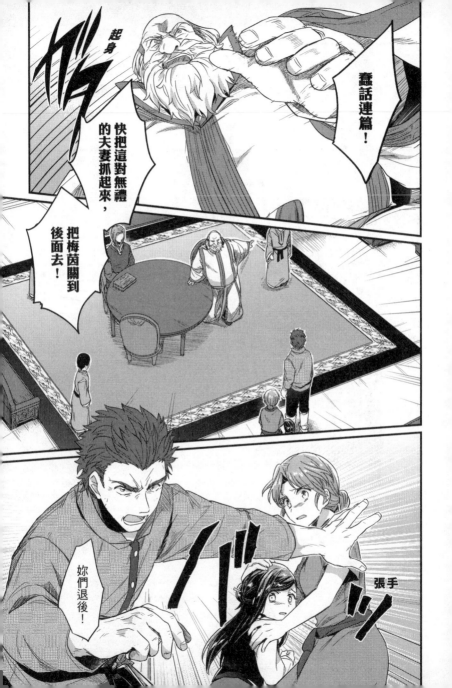

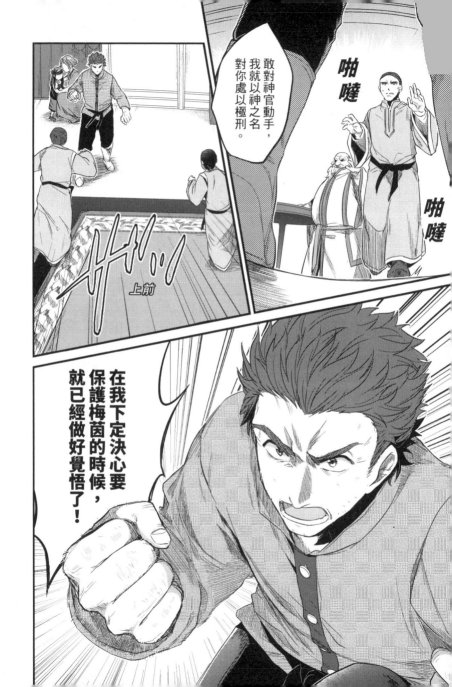

敢對神官動手，我就以神之名對你處以極刑。

啪噠

啪噠

上前

在我下定決心要保護梅茵的時候，就已經做好覺悟了！

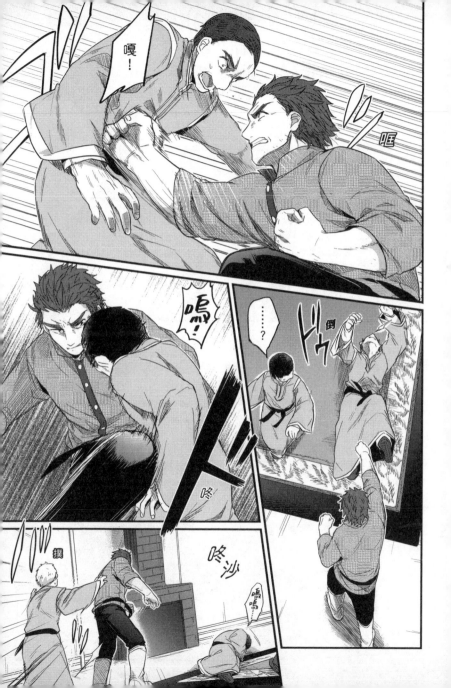

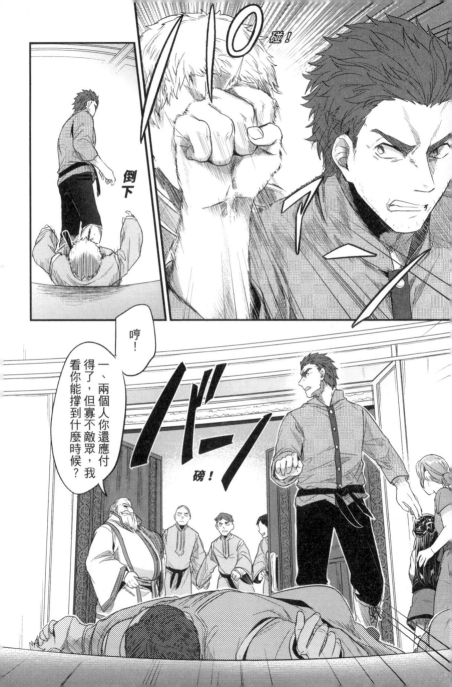

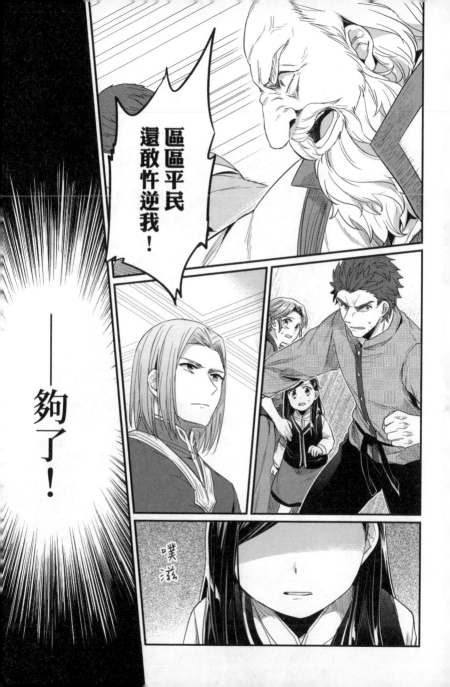

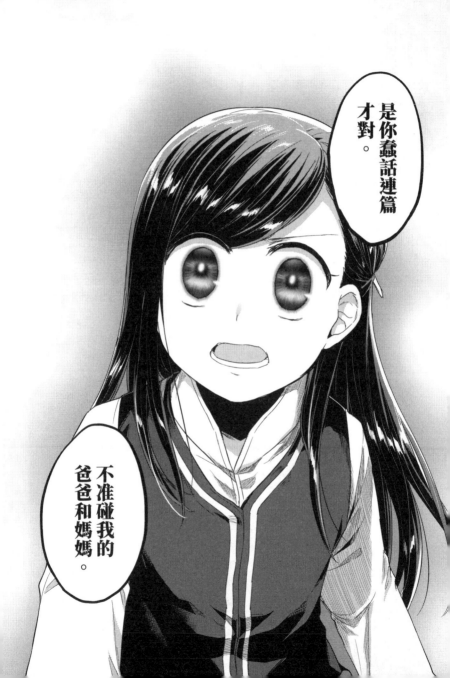

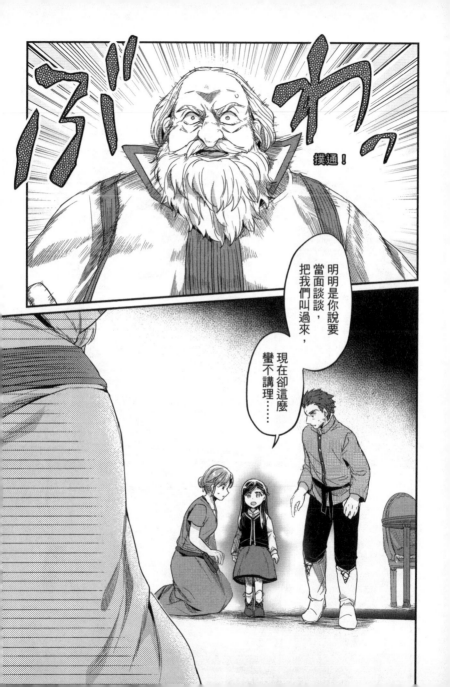

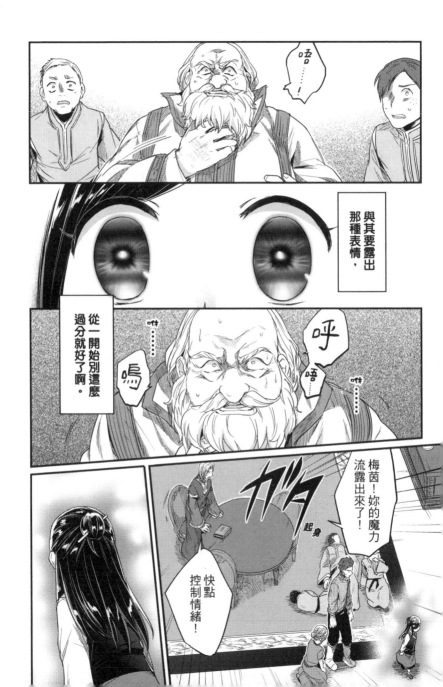

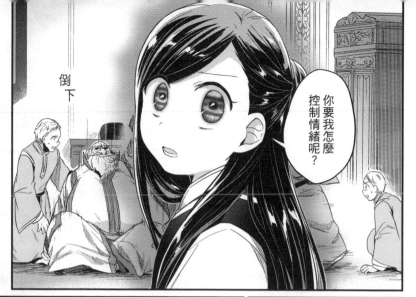

倒下

你要我怎麼控制情緒呢?

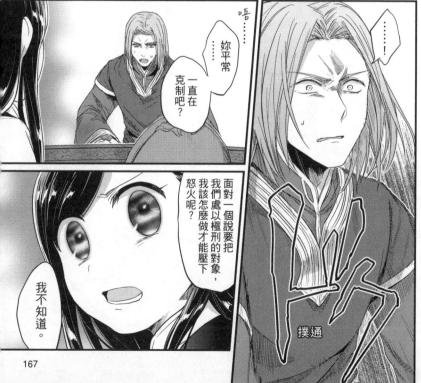

嗯……

妳平常一直在克制吧?

……

……!

面對一個說要把我們處以極刑的對象,我該怎麼做才能壓下怒火呢?

我不知道。

咚

撲通

167

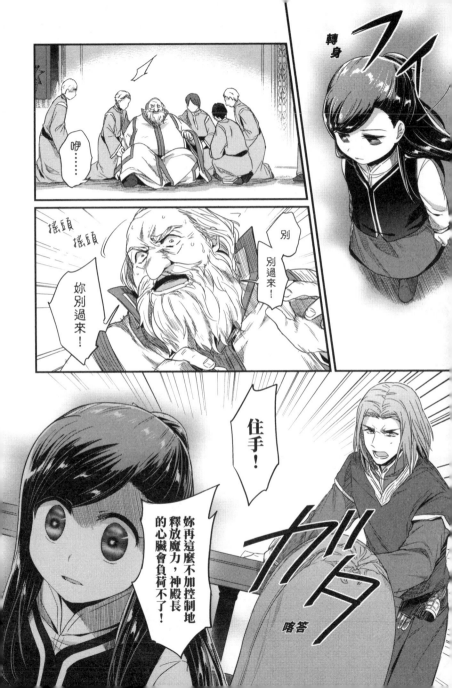

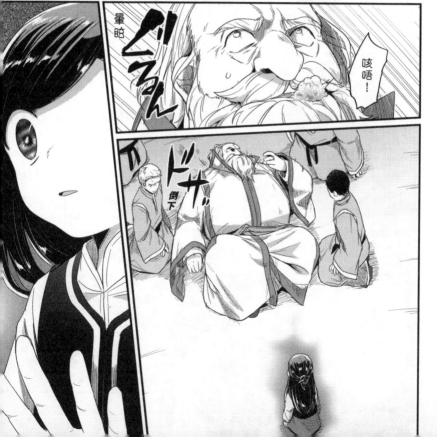

有話好好說。

有話好好說？

用肢體語言？
還是魔力？

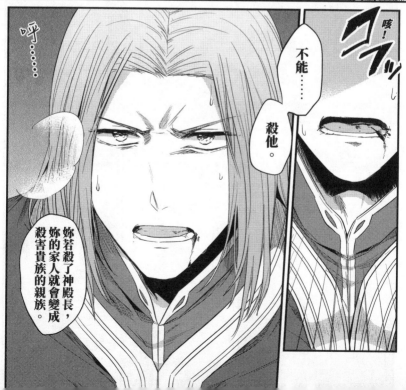

咳！

コフッ

呼⋯⋯

不能⋯⋯殺他。

妳若殺了神殿長，妳的家人就會變成殺害貴族的親族。

妳應該不希望這種事情發生吧？

我會連累到家人嗎？

看來妳恢復理智了吧。

輕拍

呼……

……好像是。

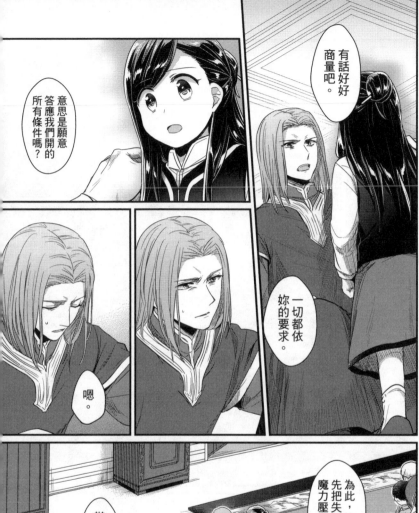

有話好好商量吧。

意思是願意答應我們開的所有條件嗎？

一切都依妳的要求。

嗯。

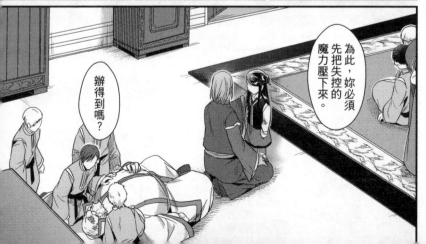

為此，妳必須先把失控的魔力壓下來。

辦得到嗎？

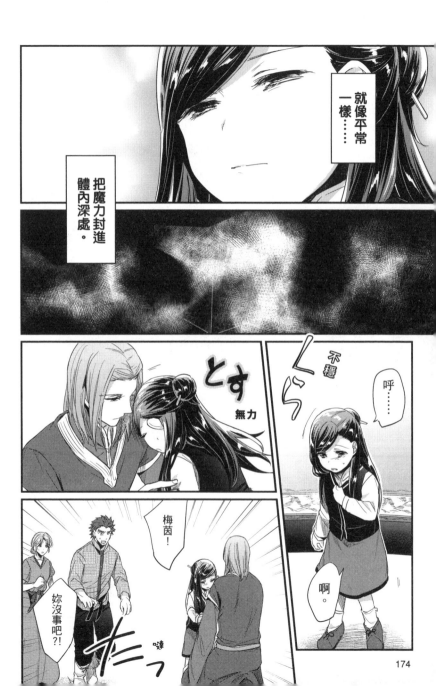

就像平常一樣……

把魔力封進體內深處。

とす

無力

不穩

呼……

啊。

梅茵！

妳沒事吧?!

嗶っ

174

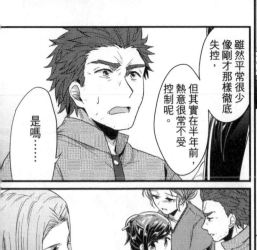

雖然平常很少像剛才那樣徹底失控，但其實在半年前，熱意很常不受控制呢。

是嗎……

神官長……你沒事嗎？

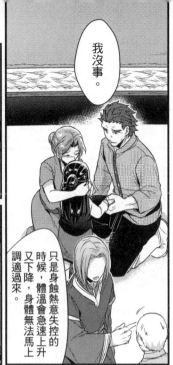

我沒事。

只是身蝕熱意失控的時候，體溫會急速上升又下降，身體無法馬上調適過來。

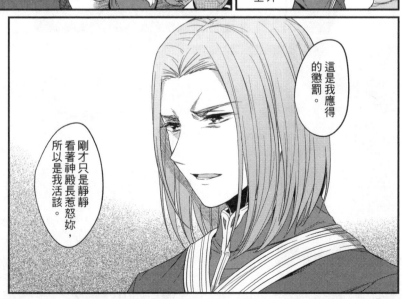

這是我應得的懲罰。

剛才只是靜靜看著神殿長惹怒妳，所以是我活該。

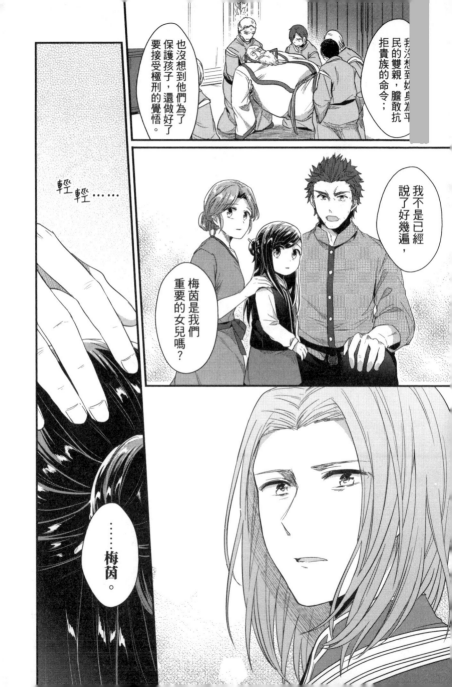

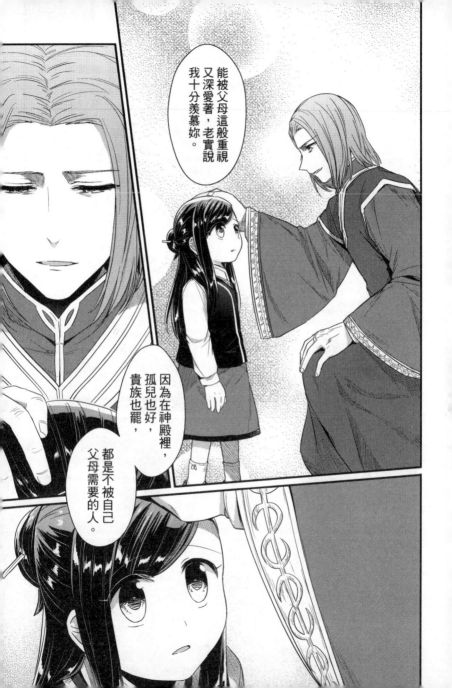

後來，為了讓暈過去的神殿長好好休息。

我們從神殿長室移動到神官長室，開始協商交涉。

關於你剛才說的……叫作威懾嗎？

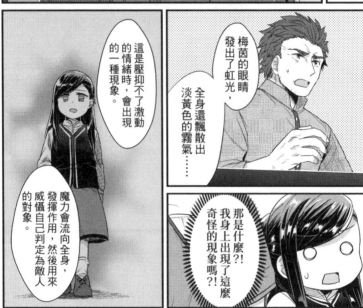

請問那究竟是怎麼一回事？

梅茵的眼睛發出了虹光，全身還飄散出淡黃色的霧氣……

這是壓抑不了激動的情緒時，會出現的一種現象。

魔力會流向全身，發揮作用，然後用來威懾自己判定為敵人的對象。

那是什麼?!我身上出現了這麼奇怪的現象?!

虹光?! 霧氣?!

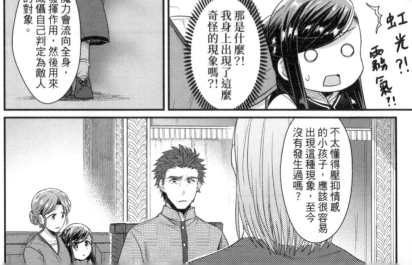

不太懂得壓抑情感的小孩子，應該很容易出現這種現象，至今沒有發生過嗎？

……咦咦……？！

都是在她要任性的時候，但只要告訴她為什麼不可以，馬上就恢復了。

我確實看過梅茵的眼睛有好幾次變了顏色。

這麼說來，我之前……

有這麼異常的孩子，就算把我丟掉也不奇怪吧。

我曾聽說身蝕的魔力都比較強大，

卻也沒想到釋放出的威懾，足以讓神殿長昏過去。

爸爸和媽媽竟然還這麼寶貝我，撫養了我長大……

輕靠

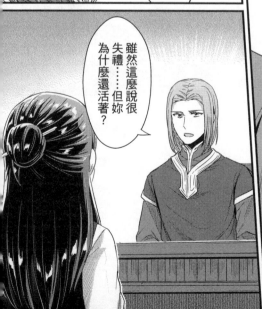

雖然這麼說很失禮……但妳為什麼還活著？

魔力越強，越需要強大的意志力去抑制。

像妳這樣擁有強大魔力的孩子居然還活著，實在教人匪夷所思。

……其實我本來就死了。

是有親切的人把快要損壞的魔導具讓給我，我才延長了壽命。

……真是難以理解的思考方式。

咳……

那妳沒有想過透過那位親切的人，與貴族簽約嗎？

如果簽約以後要一輩子任人使喚，活著又有什麼意義呢？

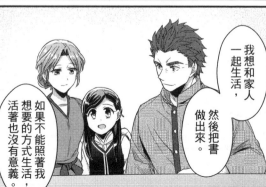

我想和家人一起生活，然後把書做出來。

如果不能照著我想要的方式生活，活著也沒有意義。

梅茵，我希望妳能進入神殿。

這不是命令，而是請求。

負責處理實際業務的人是我，所以我會盡可能予以通融。

神官長如同他所說的，盡可能給予通融，幾乎答應了我們所有要求。

從今以後，我將以青衣巫女的身分來神殿工作。

結束了……

嗯。

贏了算這樣吧？

是梅茵保護了我們才對吧？用那個叫威儡的。

大獲全勝喔！爸爸、媽媽，謝謝你們保護我。

是他出面阻止了梅茵吧？

在妳亂來的時候，有個人能訓斥妳，是很重要的。

我也稍微放心了。

有神官長在，應該不用擔心吧。

神官長？

其實我只是氣得任由熱意失去控制，已經記不太清楚了。

……感覺會常常惹他生氣呢。

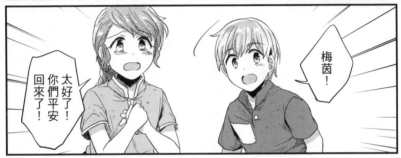

梅茵！

太好了！你們平安回來了！

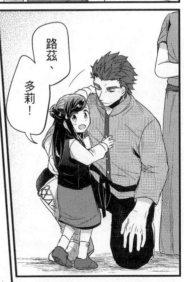

路茲、多莉！

我一直在等你們！

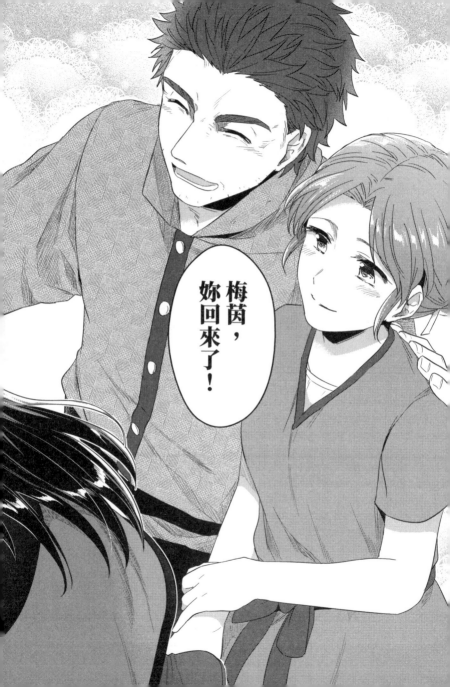

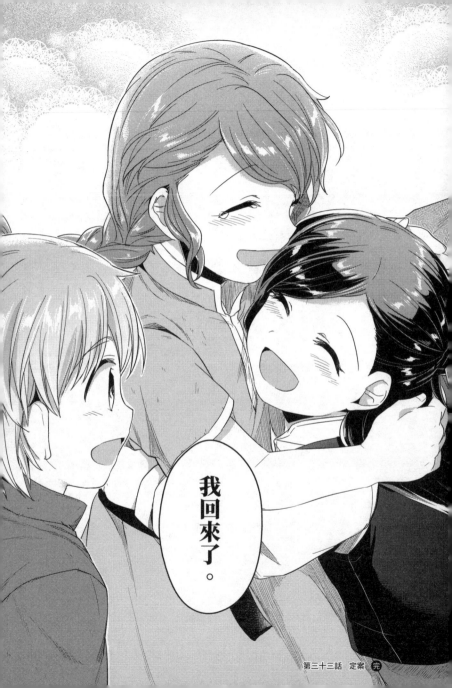

我回來了。

第三十三‧五話 小番外 **神官長室裡的面談**

梅茵，我希望妳能進入神殿。

妳所擁有的強大魔力，連在身蝕中也非常罕見。

如同我剛才說的，我會盡可能給予通融。

那麼，這是我們的條件。

點頭

絕不能讓梅茵去做灰衣巫女的工作。

既然你們需要梅茵的魔力，我們希望提供給她相當於貴族的待遇。

那麼，我們會破例為梅茵準備青衣，

並交由她維護魔導具，還有進入本人熱切希望的圖書室工作，這樣子如何？

抖動

發亮

在圖書室工作嗎？！

神官長，你真是大好人！

還有……

188

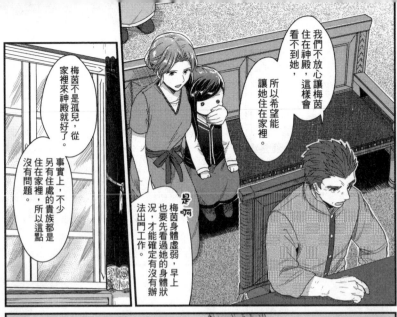

我們不放心讓梅茵住在神殿，這樣會看不到她。

所以希望能讓她住在家裡。

是啊

梅茵身體虛弱，早上也要先看過她的身體狀況，才能確定有沒有辦法出門工作。

梅茵不是孤兒，從家裡來神殿就好了。

事實上，不少另有住處的貴族都是住在家裡，所以這點沒有問題。

身體狀況不好時，也不需要勉強過來。

而且她也說過，之前狀況好的時候會去森林，所以並不是完全無法行動吧？

因為我會突然暈倒，路茲負責管理我的身體狀況……

路茲？

嗯……

但就算身體狀況沒問題，沒有路茲還是不行。

嗯。也就是需要侍從吧。

窸窸
ガリ
ガリ

青衣神官及巫女身邊本就一定會有幾名侍從，所以這點也沒問題。

這樣子，兩位還是反對嗎？

……侍從？

舉手

啊

請問，我在商業公會辦理了登記，我可以繼續經營工坊嗎？

如果是神殿長，他大概會說……侍奉神祇的人不需要有工坊吧。

可是，我一直在做工坊的工作。

這也是我重要的收入來源。

所以我想過可以僱用孤兒，再支付給他們薪水，或是把商品的部分獲利繳交給神殿。

能不能想個雙方都能接受的折衷方案呢？

好吧。

至於商品的獲利與上繳給神殿的比例，日後經過討論之後，再決定是否予以認可。

唉⋯⋯

你們打聽得還真清楚。

還有其他條件嗎？

寫寫 カリ カリ

只要能讓梅茵成為青衣巫女，並視身體狀況，才讓她來神殿，

我們做父母的也無法反對。

那就拜託你了。

神官長，真的要賜給平民青衣嗎？

我們本來就是這個打算。更何況現在若不讓梅茵進入神殿，奉獻儀式也無法順利進行。

パタン
啪噹

神殿長會答應嗎？

多半不會有好臉色吧。

得想想該怎麼說服他。

該想的事情實在太多了。

此外，還得挑選跟在梅茵身邊的侍從。

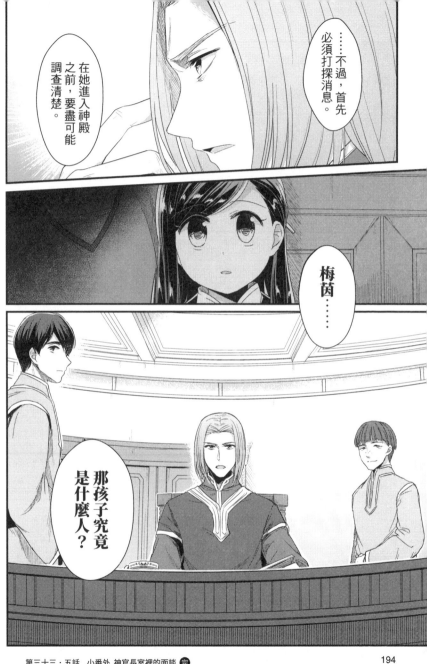

……不過，首先必須打探消息。

在她進入神殿之前，要盡可能調查清楚。

梅茵……

那孩子究竟是什麼人？

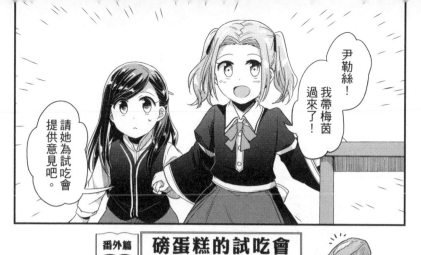

尹勒絲！我帶梅茵過來了！

請她為試吃會提供意見吧。

番外篇　磅蛋糕的試吃會

正式開始販售的時候，我們打算以一條為單位。

因為我們主要想賣給貴族，打造成高價的點心。

但我覺得可以切成小塊，把價格壓低，讓平民也能購買呢……

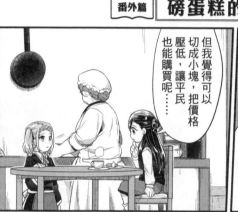

小時候吃過、喜歡上的東西，長大以後也不會忘記喔。

是嗎？

可是，考慮到我們的獨賣期限……

我想趁著這一年的時間，盡可能提高磅蛋糕的價值。

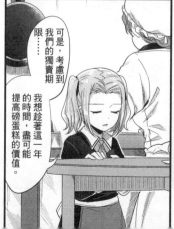

一動

那可以利用當季的水果，慢慢推出不同的口味，既能和別人做出區別，常客也會很高興吧。

但冬天沒有當季的水果吧？

冬天有帕露吧？

還有就是「酒漬水果」……

啊！

那我買下來吧。

梅茵提供的資訊，我都願意支付合理的價格喔。

……接下來的資訊要付費。

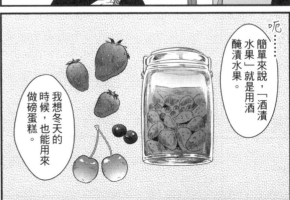

呃……簡單來說，「酒漬水果」就是用酒醃漬水果。

我想冬天的時候，也能用來做磅蛋糕。

196

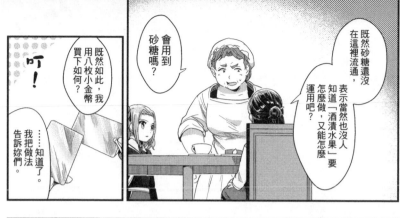

既然砂糖還沒在這裡流通，表示當然也沒人知道「酒漬水果」要怎麼做，又能怎麼運用吧？

會用到砂糖嗎？

叮！

既然如此，我用八枚小金幣買下如何？

……知道了。我把做法告訴妳們。

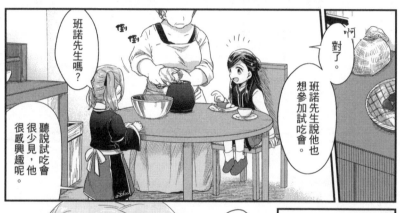

對了。班諾先生說他也想參加試吃會。

啊

班諾先生嗎？

聽說試吃會很少見，他很感興趣呢。

我突然有事情想去請教爺爺。

……這樣呀

尹勒絲，就麻煩妳招待梅茵了。

嘻

バターン

啪嚓……

……走掉了。

嗯……

大小姐平常可不會這樣子呢。

之前我教尹勒絲廚師要怎麼改良磅蛋糕的時候，芙麗姐也說過一樣的話喔。

呵呵！

這都要怪妳提供的新食譜啊。

妳到底是什麼人？

究竟是在哪裡知道這些食譜的？

梅茵，

用力

嗯
……

在夢裡面。

啊
？

是真的。

到了現在，全都是只有在夢裡才能品嘗到的東西。

燃笑 ぱっ

要是可以的話，其實我很想毫無顧忌地公開食譜，

讓像尹勒絲廚師這樣擅長做菜的人去挑戰呢。

像我沒有力氣也沒體力，技術又不好，只能通通交給別人。

是嗎？

妳要是想吃什麼東西，儘管跟我說吧。

只要妳肯告訴我怎麼做，要做多少給妳吃都沒問題。

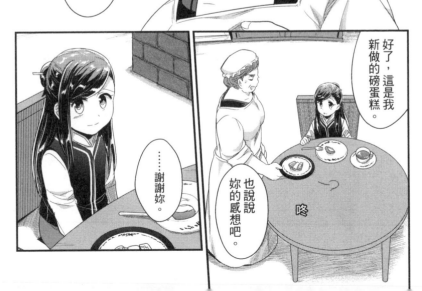

好了，這是我新做的磅蛋糕。

也說說妳的感想吧。

咚

……謝謝妳。

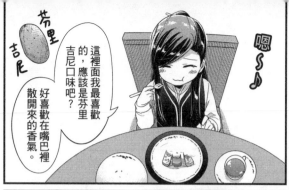

芳里

吉尼

嗯♪

這裡面我最喜歡的，應該是芬里吉尼口味吧？

好喜歡在嘴巴裡散開來的香氣。

每一種看起來都好好吃喔！

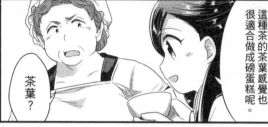

這種茶的茶葉感覺也很適合做成磅蛋糕呢。

茶葉？

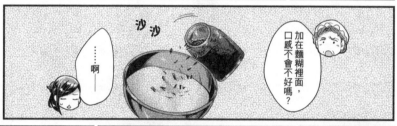

……啊—

沙沙

加在麵糊裡面，口感不會不好嗎？

如果用一袋砂糖做交換，那好吧。

首先……

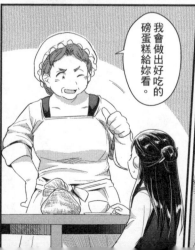

我會做出好吃的磅蛋糕給妳看。

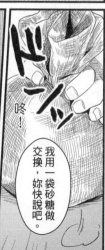

ドーン

咚！

我用一袋砂糖做交換，妳快說吧。

201

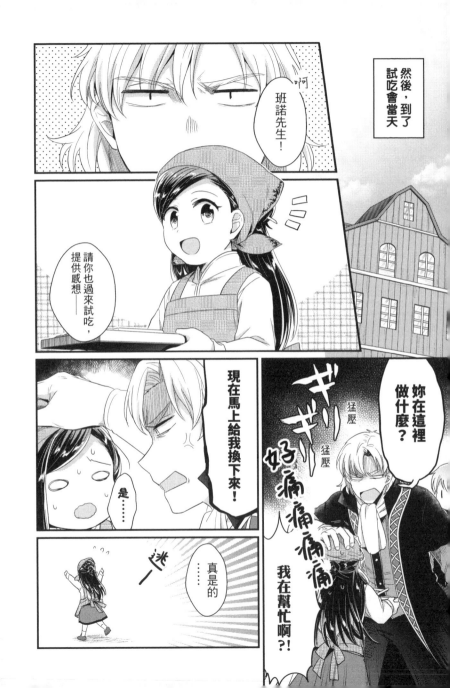

魚貫
而入

趁著城裡大店的店主們要開會，馬上在會議結束後舉辦試吃會……

雖然很不甘心，但公會長的孫女還真有一手。

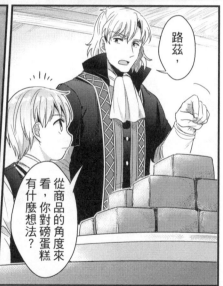

路茲，

從商品的角度來看，你對磅蛋糕有什麼想法？

我認為在貴族間肯定也能熱賣。

根據呢？

我聽梅茵說過，公會長為了芙麗妲，生活上各方面都盡量引進了貴族在用的東西。

……這樣啊。

嗯心

聽說連廚師，也是挖來了曾在貴族宅邸裡工作的人，

既然芙麗姐姐跟那名廚師都這麼有信心，我想一定能大賣。

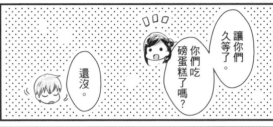

讓你們久等了。

你們吃磅蛋糕了嗎？

還沒

最旁邊的，是什麼也沒添加的原味；

對面那個是最新推出的茶葉口味喔。

把茶葉磨成細粉後加入麵糊

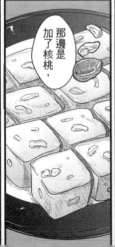

那邊是加了核桃，

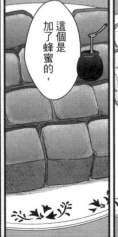

這個是加了蜂蜜的，

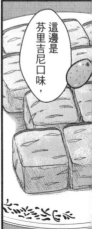

這邊是芬里吉尼口味，

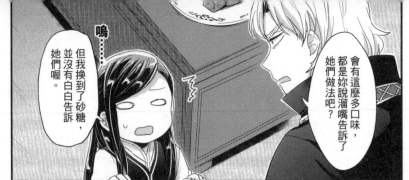

會有這麼多口味，都是妳說溜嘴告訴了她們做法吧？

但我換到了砂糖，並沒有白白告訴她們喔。

嗚……

真是的……

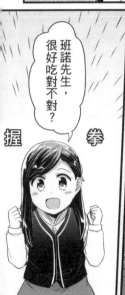

班諾先生，很好吃對不對？

握　　拳

吞

……！

狼瞪

嗚咿?!

尹勒絲廚師很厲害吧？

嘎嘰

五種口味都試吃過後，請把木牌投進你喜歡口味的箱子……

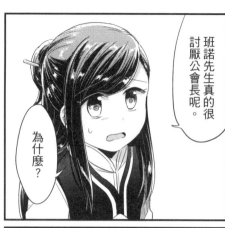

班諾先生真的很討厭公會長呢。

為什麼？

梅茵，妳為什麼要把這種點心的做法給公會長？

看來我沒告訴過妳吧。

那個臭老頭……在我父親死後不久，居然想續弦娶我母親，藉此併吞掉我們的店。

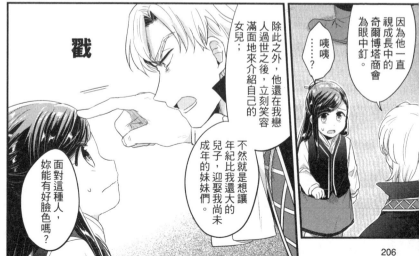

因為他一直視成長中的奇爾博塔商會為眼中釘。

咦咦

……？

戳

除此之外，他還在我戀人過世之後，立刻笑容滿面地來介紹自己的女兒；

不然就是想讓年紀比我還大的兒子，迎娶我尚未成年的妹妹們。

面對這種人，妳能有好臉色嗎？

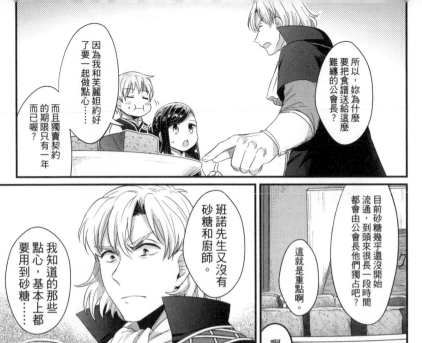

所以，妳為什麼要把食譜送給這麼難纏的公會長？

因為我和芙麗姐約好了要一起做點心……而且獨賣契約的期限只有一年而已喔？

目前砂糖幾乎還沒開始流通，到頭來很長一段時間都會由公會長他們獨占吧？

這就是重點啊。

啊？

班諾先生又沒有砂糖和廚師。

我知道的那些點心，基本上都要用到砂糖……

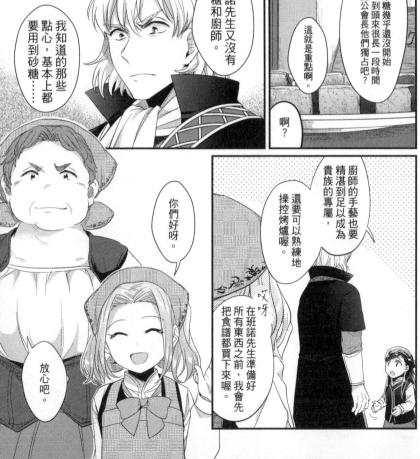

廚師的手藝也要精湛到足以成為貴族的專屬，還要可以熟練地操控烤爐喔。

在班諾先生準備好所有東西之前，我會先把食譜都買下來喔。

你們好呀。

放心吧。

梅茵提供的食譜，從今以後一樣，都由我來做。

只要有上進心，和懂得操控烤爐就夠了吧？

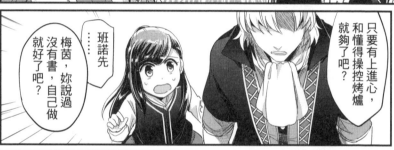

班諾先……

梅茵，妳說過沒有書，自己做就好了吧？

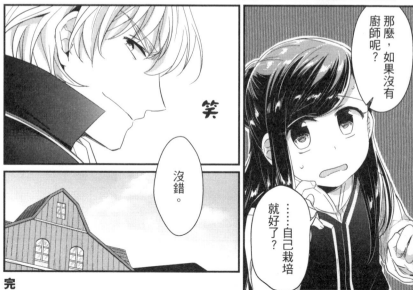

那麼，如果沒有廚師呢？

……自己栽培就好了？

笑

沒錯。

完

奇爾博塔商會的繼承人

香月美夜

「珂琳娜，妳方便過來一下嗎？」

哥哥一直等到我吃完午餐後，才勾勾手指叫我過去。

「你先過去吧。我隨後就到。」

哥哥先行離開，邁向辦公室的步伐相當輕快。我暗暗鬆了口氣。今天是梅茵與父母一起去神殿的日子，本來哥哥已經做好了最壞的打算，所以這兩天來一直顯得暴躁易怒。奇爾博塔商會的都帕里們不曉得原因，都感到十分害怕。

「看來梅茵在神殿的交涉很順利吧？」

「嗯，剛才路茲來通知過了。」

「是嗎……太好了。之前馬克告訴過我，說哥哥你非常擔心梅茵，還到處幫忙周旋，想了不少對策吧？」

「哼，我會擔心梅茵，只是因為她能為商會帶來好處。」

「哥哥，你還是一樣這麼不老實。」

我發出呵呵輕笑。哥哥噴了一聲，赤褐色的雙眼兇巴巴地朝我瞪來。但是，我知道那是他被人說中心事時的表情，所以並不感到害怕。

「神殿的召見如果是以招攬梅茵為前提，那哥哥還這麼幫助她，奇爾博塔商會說不定會因此被貴族盯上。連我都能馬上想到這種危險性，哥哥不可能沒想到吧？可是，你還是想幫助梅茵呢。」

「珂琳娜，妳……」

「雖然這麼說很無情，但梅茵並不是店裡的學徒，只是毫不相干的外人吧？而且，哥哥明明最討厭讓商會蒙受到損失，為什麼還這麼費心為她奔波呢？身為奇爾博塔商會的繼承人，我必須考慮今後究竟該阻止哥哥，還是該在背後支持你。」

我吐出了一直想問的問題，哥哥瞬間垮下了臉。但是，既然以後有可能再發生同樣的事情，最好現在先問清楚。

「……珂琳娜，妳……」

「只聽過病名而已。就是上次梅茵在店裡暈倒的時候……」

「珂琳娜，妳知道梅茵是身蝕嗎？」

但是，當時哥哥不肯告訴我身蝕是什麼疾病，最終也只知道是一種鮮為人知，幾乎沒人聽說過的疾病。哥哥竟然會這麼了解鮮為人知的疾病，反倒教我覺得奇怪。

「身蝕指的是天生擁有強大魔力的孩子，其實不是種病，應該說是體質。」

哥哥說明，擁有魔力的身蝕如果想要活命，必須利用魔導具將魔力釋出體外。然而，只有貴族才有魔導具，無法取得魔導具的身蝕只有死路一條。但是神殿裡頭有魔導具，只要能出入神殿，就有辦法延長壽命。

要了解什麼是身蝕，最終也只知道是一種鮮為人知的疾病。

「我之前完全不明白梅茵怎麼會想進入神殿，原來有這種內情啊。」

我只聽說神殿是非常可怕的地方，在受洗前便沒了父母的孤兒會被帶到神殿去，再也無法活著回來。那

裡是貴族的活動範圍，除非是有往來的商人，一般人根本不會靠近；至少平民絕對不會想要主動踏進去。

「……可是，這不是哥哥這麼護著梅茵的理由吧？」

我明白梅茵是為了延長壽命，才想進入神殿，但這不可能是哥哥不惜牽連到奇爾博塔商會也要幫助她的理由。我指出這點後，哥哥表情苦澀，沉思了一會兒後嘆氣。

「算算也是時候了吧。當年妳還小，沒必要特別告訴妳死因，所以我才沒告訴妳，但其實莉絲也是身蝕。」

我不由得睜大眼睛。莉絲是哥哥在正式訂下婚約前就過世的戀人。她在哥哥心中占有非常重要的地位，他也因此不願與其他人結婚。

……從前莉絲也是身蝕嗎？

「莉絲那時候我什麼也不知道，只是無能為力，所以如果有辦法能救梅茵，我想盡可能幫她。就只是這樣而已。下次妳想阻止我也沒關係。」

我不笨，也沒有那麼遲鈍，怎麼可能不明白哥哥所謂的「只是這樣而已」有多麼重要而且沉重。哥哥臉上像在強忍著劇痛的痛苦表情，我在莉絲去世後那陣子也經常看到，忍不住跟著感到難過。

「我才不會阻止哥哥呢。如果有辦法救梅茵，那就幫幫她吧。」

「唉……就是知道妳會露出這種表情，我才不想告訴妳。這次我已經幫到梅茵了。這樣沒問題了吧？」

哥哥說完，輕輕撫過我的臉頰，再用手指戳向我的額頭。

212

「況且，就算莉絲知道了神殿裡有魔導具，我想她最終還是無法得救。因為她的父母是商人，肯定會在意名聲，不肯讓她進入神殿，再加上進入神殿就無法結婚。我不認為她會選擇這條路。」

哥哥想必是經過無數次的思考，漸漸整理出了自己能夠接受的結論吧。我本來還以為莉絲會如同死水般永遠停留在哥哥心底，如今卻也開始慢慢出現變化，感到高興的同時，也有些寂寥。

「不聊這些讓人心情沉重的事情了，進入正題吧。現在神殿這件事已經平安落幕，梅茵也答應了把洗禮儀式時的正裝拿來給妳看。」

梅茵當時的正裝，遠看也看得出和富有人家的小孩子一樣使用了大量布料，款式還十分罕見，我以前從來沒見過。我馬上意識到當中有不少貴族千金也能接受的設計，所以透過哥哥拜託了梅茵，希望能讓我看看她洗禮儀式時的正裝。

「不過，條件是實際負責製作的母親與製作了髮飾的姊姊也要同行。妳說呢？」

「當然非常歡迎呀。因為我本來就想問她，那件正裝到底是怎麼做出來的。我還在擔心梅茵知不知道做法呢……」

「實際負責製作的母親願意一同前來，討論起來會快得多吧。」

「現在星祭的服裝都已經交貨了，正好是最有空閒的時候，所以什麼時候要來都沒問題喔。真期待梅茵她們的到來呢。」

一轉眼，就到了三人來訪的日子。我說著「歡迎」上前開門，梅茵身後，是她緊張得渾身僵硬的母親與姊姊。兩人都因為來到北邊的富庶區域而顯得不知所措，一看就知道是南邊貧民區的居民。由於梅茵除了第一次見面時表現得有些緊張外，其他時候都十分鎮定，再加上她的父親也曾協助旅行商人成為士兵，所以我一直以為他們全家人不論對誰都會表現得落落大方。但是，此刻看來是我錯了。

「珂琳娜夫人，很高興認識妳。我是梅茵的母親伊娃。今天感謝妳的邀請。」

「珂琳娜夫人，我是多莉。我一直很期待過來拜訪。很高興可以見到妳。」

兩人問候時，都稱呼我為珂琳娜夫人。是因為我與裁縫協會有關係吧。看來我也該配合她們，改變自己的應對方式。

多莉給人的感覺，真的就只是普通的女孩子，仰望著我的雙眼中滿是崇拜與尊敬。我為了延攬都盧亞學徒去幾間工坊參觀時，裡面的孩子們也都是這樣的眼神。伊娃也一樣。只不過，她們打起招呼比一般的南邊貧民要熟練，可能是工作時會負責接待客人。

……打起招呼來雖然熟練，但還是不到教人驚豔的地步呢。歐托說得沒錯，和家人相比，梅茵真的異於常人。

兩人的頭髮雖然都有光澤，儀容也乾乾淨淨，但從她們喝茶和吃點心的模樣就能看出並未學過禮儀。梅茵卻是和富家千金坐在一起也不奇怪，難以想像是一家人。

「……伊娃，妳是染色工匠吧？」

伊娃捧著杯子的指尖沾染到了各種顏色。當時從遠處也能看出那身正裝製作得十分精良，又聽說多莉是裁縫學徒，所以我一直以為伊娃是能力出色的裁縫師。

「是的，我在霍伊斯工坊負責染色。」

「我也常用到霍伊斯工坊的布料呢。你們工坊的價格比較便宜，顏色也染得很均勻，尤其藍色特別漂亮。」

我開口稱讚了霍伊斯工坊的染色技術，伊娃立即露出開心的笑容。眼看她稍微放鬆下來，我繼續聊些工作上的事情。

「染色工作是什麼時候最忙呢？」

「秋天的時候最忙。因為這個季節有很多能當染料的草木和果實……」

她說起染色、製作染料的工作更辛苦。我問了伊娃有關染色的事情，也和多莉聊了裁縫方面的工作，一邊吃著點心，一邊閒話家常、認識彼此。

發現兩人不再那麼緊張後，我立刻請她們讓我看看正裝。梅茵從編籃裡頭拿出了用布包著的正裝，謹慎地攤開來。最先確實會吸引我目光的，是裙襬上的皺摺，還有上頭與髮飾相同的裝飾用小花。仔細一瞧，皺摺中還藏有刺繡。一般確實會在裙襬加上刺繡，但如果要藏起來，何必還加上刺繡呢。

「裡頭的刺繡這麼漂亮，為什麼要藏起來呢？」

215

「因為這是修改了我穿過的正裝，我穿的那時候可以看到刺繡喔。可是，梅茵穿起來太大件了，肩膀和腰身都又鬆又垮，裙襬還長到了她的腳踝，一點也不好看……」

我聽著多莉的說明點一點頭，看了看她，再看向梅茵。兩人的身高相差不少，不像只差一歲的姊妹，這樣子很難拿姊姊的舊衣來穿吧。

「身高差距太大的時候，一般會把線全部拆開，把布裁短以後重做一件。可是等我再長高一點，就沒辦法繼續穿了吧？所以我才想到只要稍微修改，把布捏起來，長大之後再把布放下來，就可以繼續穿了。」

梅茵向我解釋她為什麼會想要這樣修改。聽完她的說明，我完全可以理解。比起重新縫製一件衣服，這樣有效率多了。

「如果想讓孩子衣服穿久一點，這麼做的確很合理呢……我一直以來都以為只能到舊衣舖購買當下要穿的衣服，這種想法真教我驚訝。」

「其實衣服穿得越久，磨損也會越嚴重，賣不了多少錢，可是想到可以穿好幾年，不用再買其他衣服，我就決定照著梅茵的建議修改看看了。」

伊娃開始為我詳細說明，她在哪些地方進行過怎樣的修改：肩膀部分先是收攏起來，然後加上肩帶；腋下兩邊多餘的布料與過長的裙襬都捏作皺摺再縫起來，然後放上花朵當裝飾。用言語來說明的話，就只有這樣而已。

但為了讓裝飾性的皺摺顯得自然，其實細節上下了不少工夫。我拿起正裝仔細端詳，不時翻到內面，或

是掀開裙襬，看得出伊娃投入的苦心與技術。如果從一開始就打算加上皺摺，縫製衣服時該如何著手呢？我一邊思考著這件事，一邊把注意到的細節記在木板上。

……這樣大概差不多了吧？

腦海中可以明確想像出自己會如何縫製時，我也觀察完了正裝，接著請她們讓我看看髮飾。我拿起髮飾，上頭的小花隨即滑下掌心，輕柔地左右搖曳。同樣是用線編織而成，這個髮飾的形狀與店裡販售的冬天手工活完全不同。

「這些大朵的白花是我做的喔。」多莉挺起胸膛說。

「縫得非常漂亮呢。」我對她稱讚道，指尖撫過花瓣，在腦海中盤算起來。一個才受洗一年的裁縫學徒都編得出形狀完全不同的花朵，還編得這麼好，那麼只要知道做法，說不定能讓我工坊裡的裁縫師們進行量產。假使能夠製作各種款式的花飾，應該有望成為店裡長年熱銷的商品。

「關於這個髮飾，我希望能由我的工坊接受訂單製作，不知道可不可以呢？」

伊娃與多莉都高興得雙眼綻放光彩，只有梅茵的眼神如商人般冷靜，抱起手臂說：「要先談過條件。」

在她的小腦袋瓜裡，肯定正飛快思考著價格與條件吧。

「等、等一下，梅茵?!」

多莉瞪大了雙眼，但梅茵抬起一隻手來制止她，並看著我說：

「髮飾是我們重要的冬天手工活，也是收入來源，不能這麼輕易就答應。如果無論如何都想製作，就請

217

買下製作權，不然我們會很困擾。」

梅茵表面上是在與我交涉，但其實是想提醒家人要考量現實層面。聽到收入來源，多莉立刻噤了聲。

「那麼，就請妳和班諾哥哥商量吧。」

「出這種金額，我才不會賣給你呢。賣給芙麗姐還比較划算。」

哥哥先是出了五枚小金幣與八枚大銀幣，立即被梅茵哼笑一聲否決，兩人正式談起了生意。大概是深受哥哥的影響，梅茵明明不是我們店裡的學徒，臉上的表情卻儼然是個小小商人。

……梅茵面對哥哥，究竟能堅持到什麼地步呢？

雖然很想仔細觀察梅茵，但哥哥此刻的表情實在太像黑心商人了。多莉與伊娃看著氣勢十足地談起生意的兩人，本來就已經目瞪口呆了，為了不讓她們再對哥哥留下不好的印象，我看最好轉移她們的注意力。

「多莉、伊娃，感覺會講很久，我們過來這邊吧。」

我站起來，引導兩人往屋內的另一張桌子走去，然後告訴她們現在貴族間正流行的服裝與飾品。我想在當裁縫學徒的多莉一定很高興聽到這些。果不其然，多莉的雙眼立即發亮，聽完以後還向我發問。

……個性乖巧謙虛，只要好好教育，應該會進步得很快。

聊到了一個段落後，多莉大概是很在意談話的結果，開始不斷往哥哥他們那邊偷瞄。趁著這個機會，我向伊娃攀談。

「與神殿的交涉能夠平安結束，真是太好了呢。我和哥哥之前都很擔心⋯⋯」

「是啊。我們本來還做好了最壞的打算，梅茵有可能被關進神殿，多莉也不得不變成住宿學徒，真是幸好一切平安落幕。」

伊娃似乎也預想過了她和丈夫有可能在與神殿交涉時喪命。明白到她甚至做好了這樣的覺悟，我不禁輕吸口氣。

「梅茵對我們說過，奇爾博塔商會的各位幫了她很多忙。我們之前甚至從沒聽說過身蝕這種病，所以真的非常感謝你們。現在雖說已經談好了條件，但梅茵畢竟要進入我們完全無法干涉的神殿裡頭。身為母親，我真的非常擔心。不過，光是梅茵可以因此活下來，我就很高興了。」

因為本來只能看著她慢慢走向人生的盡頭──伊娃眼眶泛淚地說道。此刻她臉上的表情，與哥哥提起莉絲時的表情非常相像。

「珂琳娜夫人，奇爾博塔商會為什麼對梅茵這麼好呢？」

看來伊娃也懷抱著和我一樣的困惑。我看向吵吵鬧鬧地討價還價的兩人。

「⋯⋯哥哥重要的人也曾是身蝕，後來過世了，所以他似乎無法對梅茵坐視不管。」

「原來是這樣啊⋯⋯」

伊娃一臉不知道該怎麼回答才好，欲言又止地垂下眼皮。先前和哥哥談到這件事的時候，我臉上多半也是一樣的表情吧。

「但也不是進入神殿就沒事了吧？我們誰也不知道梅茵今後會過著怎樣的生活。不過，我和哥哥都很慶幸梅茵得救了喔。」

「謝謝。真的非常謝謝你們。」

「辛苦了。那你們談好的金額是多少呢？我也要依金額決定售價。」

梅茵朝伊娃兩人瞄了一眼，很快地豎起幾根手指頭。

一枚大金幣與七枚小金幣……哇啊，真了不起。

「妳居然能讓班諾哥哥掏出這麼多錢來呢。」

真不敢相信她只是個剛受洗的小孩子。我打從心底感到佩服，一旁的多莉則是好奇地想知道金額。梅茵顯得非常猶豫，東瞧西望想找藉口推託，最終還是小聲回答了。

「咦咦?！一枚大金幣和七枚小金幣?！」

「雖然聽起來會覺得金額很大，但考慮到權利的轉讓，這是很合理的價格喔。我又不是班諾先生，這絕對不是獅子大開口。」

梅茵拚命辯解，但我想不只城南，連在城北也沒有孩子能夠瞞著家人，與人談成這麼大筆的生意吧。

……換作我是她的父母，恐怕也會非常吃驚。

梅茵的母親伊娃不單只是吃驚，臉色更是慘白到了讓人深感同情的地步。

「對著在神殿這件事上幫了自己那麼多的恩人……居然拿了一枚大金幣和七枚小金幣……？」

「那個，伊娃，哥哥站在商人的立場，也覺得這是合理的價格喔……」

所以妳不用放在心上──我再三安慰道，然而伊娃聽見這麼龐大的金額，似乎只是感到頭暈目眩，感覺隨時會暈倒。

……梅茵就算去了神殿，恐怕還是會像這樣子惹出不少風波呢。

（完）

後記

《小書痴的下剋上》漫畫版來到了第七集，也是第一部的最終集！
非常感謝各位購買本書，我是繪師鈴華。

花了三年的時間繪製這部作品，梅茵他們也漸漸成為我生活中的一部分，
感到開心的同時，也產生了濃厚的情感。
如果讀者也能稍微感受到我對這部作品與角色的喜愛，是我莫大的榮幸。

緊接著，我也將負責改編第二部。
梅茵以青衣見習巫女的身分進入神殿以後，她的人生將面臨什麼改變呢……
請大家和我一起守護她吧。
此外，小書痴第三部的漫畫版現在正由波野涼老師進行改編，
也希望大家看得開心。

目前把連載漫畫集結成單行本的作業已經結束了，
我請了一個月的休假，打算在養精蓄銳之後，轉換好心情迎戰第二部。
啊，休假期間我預計前往德國的古騰堡博物館。
想不到最後變成了採訪旅行，但也的確像自己會做的事（笑）。

那麼，閒談就到此為止。
連載期間，非常感謝為我提供了諸多協助的責任編輯；
也很感謝總是耐著性子，回答我各種瑣碎問題的原作者香月老師；
最後，是願意閱讀和支持漫畫版《小書痴的下剋上》的各位讀者，
真的非常謝謝你們！
我們第二部見！

鈴華

Special Thanks

原作　香月美夜 老師　／　封面上色
繪者　椎名優 老師　　　　和音 老師

SHIMESABA 老師　　TO BOOKS
服部Mio 老師　　　　TINAMI 各位編輯

原作者後記

無論是初次接觸的讀者，還是已透過網路版或書籍版看過原作的讀者，都非常感謝各位購買漫畫版《小書痴的下剋上：為了成為圖書管理員不擇手段！第一部 沒有書，我就自己做！》第七集。

終於來到第一部的最終集了。
全家人齊聚在一起，說著「你回來啦」、「我回來了」，這在我心目中可說是《小書痴的下剋上》的代表性場景，真的讓人感慨萬千呢。多麼美好的畫面！
自從敲定由鈴華老師改編漫畫以來，已經過了將近三年。這三年來，她一直幫忙繪製漫畫版《小書痴的下剋上》，我內心只有無限的感激。鈴華老師，真的很謝謝妳。

當初《小書痴的下剋上》漫畫版，也是TO BOOKS頭一次嘗試把旗下的作品改編成漫畫，所以一切都是在摸索中前進。咦？畫成漫畫以後要在哪裡連載？真的要開始連載了嗎？可以持續下去嗎？想起漫畫要開始連載的時候，我的內心充滿了期待與不安，一顆心七上八下。如今第一部能夠順利完結，簡直稱得上是奇蹟呢。
接下來，小說第二部的漫畫版也將由鈴華老師繼續改編，第三部則交由波野涼老師改編。眼看《小書痴的下剋上》世界不斷擴張版圖，身為作者真的非常開心，對於今後也充滿了期待。

鈴華老師所繪製的第二部漫畫版，將從九月開始在NICONICO靜畫網站上連載。故事的舞臺將轉移到神殿，也會出現許多新角色。第一部當中，像是路茲的哥哥們、工匠、諸神與阿爾諾，這些未曾在原作插圖裡出現的角色，鈴華老師都幫忙畫了角色設計圖。到了第二部，也能看見一些沒能在原作插圖裡出現的角色吧。

本集的全新短篇小說是以珂琳娜為主角，〈奇爾博塔商會的繼承人〉。
由於很少有角色可以觸及班諾私下的樣貌，甚至是他的過往，所以能夠藉由珂琳娜的視角描寫這些事情，我個人相當開心。還能從旁觀者的角度描寫梅茵與班諾的互動，也讓我感到非常新鮮。希望各位讀者看得開心。

最後，我想也許有些讀者已經購買了，但還是容我再次推薦。
TO BOOKS的官網商城中，正在販售鈴華老師所畫的Q版人物壓克力鑰匙圈。梅茵、多莉、路茲、班諾，每個角色都非常可愛喔！

香月美夜

國家圖書館出版品預行編目資料

小書痴的下剋上：為了成為圖書管理員不擇手
段 第一部 沒有書，我就自己做！⑦／鈴華著；
許金玉譯 . -- 初版 . -- 臺北市：皇冠，2020.08
面；　公分 . --（皇冠叢書；第 4873 種）
（MANGA HOUSE；7）
譯目：本好きの下剋上～司書になるためには
手段を選んでいられません～第一部 本がない
なら作ればいい！Ⅶ
ISBN 978-957-33-3557-3（平裝）

皇冠叢書第 4873 種
MANGA HOUSE 07

小書痴的下剋上
為了成為圖書管理員不擇手段！
第一部 沒有書，我就自己做！⑦

本好きの下剋上
司書になるためには
手段を選んでいられません
第一部 本がないなら作ればいい！Ⅶ

Honzuki no Gekokujyo Shisho ni narutameni
ha shudan wo erande iraremasen Dai-ichibu hon
ga nainara tukurebaii! 7
Copyright © Suzuka/Miya Kazuki "2016-2018"
Chinese translation rights in complex characters
arranged with TO BOOKS, Inc.
Complex Chinese Characters © 2020 by Crown
Publishing Company, Ltd.

作　　者—鈴華
原作作者—香月美夜
插畫原案—椎名優
譯　　者—許金玉
發 行 人—平雲
出版發行—皇冠文化出版有限公司
　　　　　台北市敦化北路 120 巷 50 號
　　　　　電話◎ 02-27168888
　　　　　郵撥帳號◎ 15261516 號
　　　　　皇冠出版社（香港）有限公司
　　　　　香港上環文咸東街 50 號寶恒商業中心
　　　　　23 樓 2301-3 室
　　　　　電話◎ 2529-1778　傳真◎ 2527-0904
總 編 輯—許婷婷
責任編輯—謝恩臨
美術設計—嚴昱琳
著作完成日期—2018年
初版一刷日期—2020年08月

法律顧問—王惠光律師
有著作權‧翻印必究
如有破損或裝訂錯誤，請寄回本社更換
讀者服務傳真專線◎02-27150507
電腦編號◎575007
ISBN◎978-957-33-3557-3
Printed in Taiwan
本書定價◎新台幣130元/港幣43元

● 皇冠讀樂網：www.crown.com.tw
● 皇冠Facebook：www.facebook.com/crownbook
● 皇冠Instagram：www.instagram.com/crownbook1954
● 小王子的編輯夢：crownbook.pixnet.net/blog